Texte détérioré — reliure défectueuse

NF Z 43-120-11

Contraste insuffisant
NF Z 43-120-14

LES ADAM

ET

LES MICHEL ET CLODION

PAR

ALBERT JACQUOT

CORRESPONDANT DU COMITÉ DES SOCIÉTÉS DES BEAUX-ARTS

DES DÉPARTEMENTS, A NANCY

PARIS

J. ROUAM & C^{ie}, ÉDITEURS

14, RUE DU HELDER, 14

—

1898

LES ADAM

ET

LES MICHEL ET CLODION

Ces mémoires ont été lus à la réunion des Sociétés des Beaux-Arts des départements, à l'École des Beaux-Arts, dans la séance du 20 avril 1897.

LES ADAM

ET

LES MICHEL ET CLODION

PAR

ALBERT JACQUOT

CORRESPONDANT DU COMITÉ DES SOCIÉTÉS DES BEAUX-ARTS
DES DÉPARTEMENTS, A NANCY

PARIS
J. ROUAM & C^{ie}, ÉDITEURS
14, RUE DU HELDER,

1898

A

MONSIEUR JULES GUIFFREY

ADMINISTRATEUR

DE LA MANUFACTURE NATIONALE DES GOBELINS

Respectueux hommage,

A. J.

LES ADAM

RÉSUMÉ BIOGRAPHIQUE

« La vie des Adam, avant Jacob-Sigisbert Adam, est ignorée », dit M. Thirion[1]. Oui, mais jusqu'à un certain point. On savait que Lambert Adam, fondeur à Nancy, père de Jacob-Sigisbert Adam, s'était marié avec Anne Ferry, dite Dauphin. Les fondeurs de Nancy n'exerçaient pas un simple métier, mais un art dans lequel s'illustrèrent les fameux Chaligny, les Cuny, les Lambert, les Doudenat.

Nous retrouvons plusieurs frères, sœurs et parents contemporains de Lambert Adam. En effet, ainsi qu'on pourra s'en rendre compte par les tables généalogiques ci-jointes, nous avons découvert les noms et qualités de *Jean Adam*, « entrepreneur des travaux du Roy », parrain, en 1685, de *François Adam*, maître charpentier, père de deux enfants baptisés en 1671 et 1673, de *Nicolas Adam*, menuisier, père de *Jeanne Adam*, dont le parrain fut, en 1678, Christophe André, entrepreneur aux fortifications, et la marraine *Jeanne Bagard*, de la famille des fameux sculpteurs lorrains.

Voici encore les noms de *Sigisbert Adam sculpteur*, frère de Lambert Adam le fondeur[2], de *demoiselle Adam*, marraine de plusieurs enfants de Lambert Adam, enfin celui de *Nicolas Adam*, maître serrurier.

Ils sont de la même paroisse de Saint-Sébastien de Nancy, où naquirent tous les enfants de Lambert Adam et d'Anne Ferry, dite Dauphin. Nous avons relevé plusieurs erreurs reproduites par tous les auteurs, dans la lecture et la transcription des actes de paroisses de Nancy, concernant les familles qui nous occupent; il

[1] *Les Adam et les Clodion*, 1885. Imp. Quantin.
[2] M. Thirion dit (p. 21, *les Adam*, etc.) : « Jal confond évidemment avec Jacob-Sigisbert un oncle de celui-ci, *Sigisbert Adam*, maître sculpteur, frère du fondeur Lambert Adam. »

convient de les rectifier, et, en ce qui regarde les Adam et les Michel, nous joignons à notre étude les calques mêmes de ces actes, comme preuves à l'appui de l'exactitude de nos rectifications.

On voudra bien nous pardonner la sécheresse exigée par l'exposé de ces généalogies, mais aucun travail sérieux n'est possible s'il ne s'étaye pas sur des documents; nous disons donc brièvement que jusqu'ici aucun auteur n'a mentionnné d'autres enfants que Jacob-Sigisbert Adam, le sculpteur de mérite qui devint père de Lambert-Sigisbert Adam et oncle de Claude-Michel, dit Clodion.

Or, d'après nos recherches, nous sommes heureux d'avoir découvert les noms de *douze autres enfants,* issus du mariage de *Lambert Adam, fondeur,* avec Anne Ferry, dite Dauphin.

C'est d'abord notre sculpteur *Jacob-Sigisbert Adam,* baptisé le 28 octobre 1670, premier enfant, seul mentionné. Nous trouvons *Claude-Lambert Adam,* baptisé le 21 septembre 1672 (Saint-Sébastien); *Jean Adam,* 18 octobre 1673; *Charlotte Adam,* 25 avril 1676; *Marguerite Adam,* 21 juin 1679; *Dominique Ier Adam,* 22 août 1681; *Nicolas-François Adam,* qui devint plus tard avocat à la cour de Nancy, 23 septembre 1682; *Dominique II Adam,* 15 janvier 1684; *Claude Adam,* 11 juin 1685; Aimé-Joseph Adam, 11 août 1686; *Joseph Ier Adam,* 14 avril 1689; *Anne-Nicole Adam,* 27 juillet 1690, et enfin *Joseph II Adam,* baptisé le 29 juin 1692.

Ceci nous permet naturellement de jeter un jour tout nouveau sur la famille Adam. Il en sera de même pour la famille de Jacob-Sigisbert.

Celui-ci, né en 1670 [1], avait épousé en 1699, le 23 juin [2], à la paroisse d'Essey-lez-Nancy, ainsi que le témoigne l'acte découvert par feu notre excellent archiviste M. Lepage, Sébastienne Le Léal, en présence de *Pierre Adam,* adjudant-major des bourgeois de Nancy.

Leur union fut des plus heureuses, et cinq fils et une fille naquirent depuis l'année 1700 jusqu'en 1710.

M. Thirion dit à ce propos [3] : « Le 29 mars 1705, le préposé aux « registres de la paroisse Saint-Epvre inscrivait encore Nicolas-« Sébastien Adam, dont la marraine n'est pas désignée, mais dont

[1] Paroisse Saint-Sébastien de Nancy.
[2] LEPAGE, *Journal de la Société d'archéologie lorraine,* février 1882.
[3] THIRION, *les Adam et les Clodion,* p. 22, 23.

« le parrain, *Nicolas-François Adam*, possédait une charge d'avo-
« cat à la Cour. »

Or, nous avons retrouvé le nom de cette marraine, et il est important de dire que c'est Anne Ferry, la femme de notre fondeur, Lambert Adam, grand'mère paternelle de l'enfant, ainsi qu'on peut s'en convaincre par notre calque. De plus, nous voyons que *Nicolas-François Adam*, avocat à la cour de Nancy, parrain, est l'oncle de l'enfant; nous prouvons également que notre avocat, Nicolas-François Adam, est ce Nicolas-François, fils de Lambert Adam, fondeur, et d'Anne Ferry, baptisée le 23 septembre 1682.

M. Thirion ajoute : « Dans cet intervalle de cinq années (1705
« à 1710) Jacob-Sigisbert eut probablement d'autres enfants et
« notamment une fille, *Anne Adam*, la mère de *Claude Michel, Clo-*
« *dion; mais les registres de l'état civil n'en font pas mention.* »

Effectivement, ni M. Lepage dans ses *Archives de Nancy*, ni M. Thirion, ni aucun auteur n'a jamais trouvé d'acte de naissance concernant *Anne Adam*.

Nos efforts se sont donc portés dans ce sens, et après de longues recherches dans les registres de l'état civil de Nancy, nous avons été enfin assez heureux pour retrouver cet acte dont nous donnons un calque.

Anne Adam, sœur du sculpteur Lambert-Sigisbert Adam et de Nicolas-Sébastien, fut la mère du célèbre Claude Michel, dit Clodion.

Voici cet acte : « Anne, fille légitime de Sigisbert Adam, sculp-
« teur et de Sébastienne Le Léal, son épouse, est née le 29e et
« baptisée le 30e May 1707, le sieur François Noel, marchand,
« parrain et Dlle Anne Adam, marraine.

« ANNE ADAM. F. NOEL. »

Les noms des parrain et marraine sont aussi précieux à retenir; cette Anne Adam, marraine en 1707, était ou sa tante, fille du fondeur Lambert Adam, ou même sa grand'tante, la sœur de Lambert.

D'autre part, dans le *Journal de Nancy* que mentionne Courbe[1], un acte (tableau des hypothèques) du 7 novembre 1785 nous apprend que : « Dlle *Adam* veuve du sieur *Thomas Michel*, sculp-

[1] *Promenades historiques dans Nancy*, p. 183.

« *teur* à Nancy, a vendu pour 1,600 livres. Mᵉ Berment, notaire. »

Nous reviendrons sur ce sujet lorsqu'il sera question de Thomas Michel; en attendant, nous sommes encore assurés de l'existence d'une Anne Adam en 1785, elle était donc âgée à ce moment de soixante-dix-huit ans et habitait Nancy; elle était veuve et s'était mariée, si c'est de la femme de notre Thomas-Michel, père de Clodion, qu'il s'agit, à l'âge de dix-huit ans et cinq mois, le 13 octobre 1725; toutes choses que l'on ignorait jusqu'ici.

Ajoutons, afin de définir la famille issue du mariage de Jacob-Sigisbert Adam avec Sébastienne Le Léal, qu'ils eurent six enfants, trois fils et trois filles : Lambert-Sigisbert, baptisé le 10 octobre 1700; Nicolas Sébastien, 22 mars 1705, et François-Gaspard, 23 mai 1710; tous trois devinrent des sculpteurs distingués, des illustrations de Lorraine, avec leurs neveux les Michel et Clodion. Les filles se nommaient Marguerite-Françoise, Barbe et Anne Adam.

On attribue volontiers à Jacob-Sigisbert Adam bien des œuvres qui ne paraissent guère lui appartenir, et nous sommes disposé à nous rallier à l'opinion de M. Thirion, en admettant que ce sculpteur a dû se confiner dans les sculptures sur bois ou de terres cuites, représentant le plus souvent des sujets religieux de petites proportions[1].

Dom Calmet, du reste, en parlant de cet artiste, dans sa *Bibliothèque lorraine*, définit bien son genre; c'est lui qui a fait construire la charmante demeure que nous admirons encore aujourd'hui à Nancy[2]. Ce fut là le berceau de Lambert-Sigisbert, de Nicolas-Sébastien, de François-Gaspard ses fils, peut-être de ce Thomas Michel, personnage énigmatique, et assurément de Claude Michel, dit Clodion, et de ses frères Sigisbert, Pierre et Nicolas *Michel* ou Michel Michel.

Don Calmet affirme[3] que Lambert-Sigisbert Adam se rendit à Metz pour y travailler pendant l'hiver de 1718. L'année suivante, il partit pour Paris, où son frère Nicolas-Sébastien, élève de son père, alla le rejoindre plus tard[4]. Celui-ci s'était rendu auparavant, en 1724, à Montpellier, et de là à Rome, où on le retrouve en 1728.

[1] Voir, ci-après, fig. 1.
[2] Cette maison est située dans la rue des Dominicains.
[3] Bibliothèque Lorraine.
[4] D'Argenville, *Vie des plus fameux sculpteurs*.

LES QUATRE ÉVANGÉLISTES

PAR JACOB-SIGISBERT ADAM — TERRES CUITES

(Collection A. Jacquot.)

Le dernier des Adam, François-Gaspard Adam, émigra de Nancy, et se rendit à Rome en 1729, où il travailla en compagnie de ses deux frères.

Nous ne ferons pas la biographie de nos artistes après MM. Thirion, Guiffrey, Gonse, etc. ; mais nous dirons toutefois que Lambert-Sigisbert ramena de Rome à Paris, en 1733, son jeune frère, François-Gaspard, précédant de quelques mois le retour de Nicolas-Sébastien.

On sait quels furent les succès des trois frères, et que le plus jeune, François-Gaspard, obtint en 1741 son prix de l'Académie, et peu après le titre de pensionnaire à Rome ; si les œuvres de ses frères aînés sont appréciées en France comme elles le méritent, les siennes font encore l'admiration des connaisseurs dans les jardins de Potsdam.

Le roi de Prusse avait nommé son premier sculpteur Nicolas-Sébastien ; ce fut François-Gaspard qui se rendit en Prusse.

On ignore si le subterfuge fut découvert, mais François-Gaspard demeura en Prusse pendant douze années avec le titre de premier sculpteur du Roi.

Nicolas-Sébastien, tenu un peu à l'écart par son frère Lambert-Sigisbert, qui s'était en quelque sorte intitulé intendant de la maison, fut, comme compensation, extrèmement flatté dans son amour-propre.

C'est à lui qu'échut la commande du superbe mausolée à élever à Nancy, en 1747, à la mémoire de la reine de Pologne, duchesse de Lorraine, Catherine Opalinska. Il y mit réellement tout son talent.

D'après l'attestation formelle de d'Argenville, Adam témoigna au roi Stanislas que son ouvrage lui paraissait d'autant plus agréable qu'il devait orner sa patrie. A quoi le roi de Pologne répondit en lui prenant la main d'un air de bonté : « Travaillez avec cœur pour votre souveraine. »

Son voyage en Lorraine fut pour lui une source de satisfactions et de travail rémunérateur ; en effet, ce fut lui que le prince Ossolynski chargea de sculpter les deux anges pleureurs du tombeau de sa femme. Il reçut, en outre, les commandes du Père Menou, confesseur du Roi, et celles des principaux seigneurs de la cour de Lunéville et de Nancy. Mais, hélas ! la plupart des œuvres de notre artiste représentaient les personnages appartenant au monde aristo-

cratique, et lorsque la tourmente révolutionnaire arriva, elles ne purent trouver grâce devant le vandalisme.

Lambert-Sigisbert Adam mourut à Paris en avril 1759, et son frère, Nicolas-Sébastien, qui avait été, ainsi qu'on le sait, reçu de l'Académie, avait fait pour sa réception son superbe *Prométhée* qui figura au Salon de 1765. Cette œuvre est au Louvre.

Nicolas-Sébastien eut la douleur de perdre la vue. Il mourut à Paris, en 1778 [1]. La décadence financière des deux frères commença, du reste, à la mort du duc d'Antin, leur protecteur éclairé.

François-Gaspard Adam, qui n'avait quitté Rome que vers la fin de 1746, était parti pour Berlin dans les premiers mois de 1747 et revint en 1759; il mourut à Paris, en 1761. Son neveu Sigisbert-*Michel* l'avait remplacé dans la capitale de la Prusse, en cette même année 1761.

Au cours des recherches que nous avons faites à Bruxelles, à la Bibliothèque royale, notre attention fut appelée, grâce à l'excellent et distingué conservateur, M. Henry Hymans, correspondant de l'Institut, sur une publication allemande de M. Paul Seidel [2] concernant les Adam et Clodion.

Nous avons traduit ces renseignements et nous les ajoutons à notre étude, puisqu'ils sont postérieurs aux travaux cités précédemment.

« A Rome, le cardinal Polignac avait noué des relations avec
« le sculpteur Lambert-Sigisbert Adam, un élève de l'Académie
« française à Rome, trouvant tant d'agrément à ses travaux, qu'il
« l'employa principalement à la restauration de ses statues antiques.

« Parmi ces restaurations la plus célèbre fut celle d'un petit
« faune pour laquelle il dut refaire la tête, les bras et les mains, et
« la restauration ou plutôt la réfection de la soi-disant famille de
« Lycomède pour laquelle il a refait un certain nombre de torses
« que Rauch a restaurés à nouveau, ainsi qu'un Apollon et quelques
« Muses.

[1] A la mort de Lambert-Sigisbert Adam, nous voyons figurer dans l'acte mortuaire, parmi les parents, les deux sieurs *Desgrands*; or, nous avons relevé l'existence de ces parents des Adam et des Michel, par la découverte, en 1759, dans les Archives paroissiales de Nancy, des actes de baptême de trois des fils de Jacques Desgrands et d'Élisabeth Adam, fille de *Pierre Adam*, charpentier. Un de ces fils eut pour parrain, le 6 mai 1708, Lambert Adam, le fondeur.

[2] *Jahrbuch der K. Kunstsammlungen*, collection artistique du prince Henri de Prusse, n°s 13, etc., 1892, Berlin.

« Par bonheur, une statue est notée sans changement, la partie
« antique se serait trouvée insignifiante et aurait pu être exposée
« avec raison, de nos jours, dans la section de la sculpture moderne.

« Comme réparation de l'antique, le travail n'a, aujourd'hui,
« aucune valeur, mais comme travail caractéristique d'Adam, il y
« a un grand attrait, et nous ne pouvons que regretter que la restau-
« ration de l'autre figure ait été retirée, sans qu'on eût pris, semble-
« t-il, la peine de prendre en considération le travail d'Adam.

« En dehors des œuvres citées par Thirion, je mentionne encore
« le buste de porphyre bien connu du duc de Brasciano, dans le
« parc de Sans-Souci, etc. »

Et plus loin : « Pour Frédéric le Grand, l'art de Lambert-Sigis-
« bert Adam et de ses deux frères qui l'avaient, pendant des
« années, aidé dans ses travaux, était donc pris comme terme de
« comparaison, et la bonne opinion qu'il avait d'eux ne put qu'être
« renforcée, lorsqu'en 1752 il reçut, en cadeau de Louis XV, deux
« de ses principales œuvres, la *Chasse* et la *Pêche*, qui sont
« exposées près de la Grande Fontaine dans le parc de Sans-Souci.

« En même temps furent envoyés, comme présent au roi de
« Prusse, le *Mercure* et la *Vénus* de Pigalle, de même qu'une copie
« des *Ares Ludovici* de Lambert-Sigisbert Adam. Les lettres des
« Archives secrètes de l'État à Berlin, concernant ce riche cadeau,
« et ce que Thirion a publié à ce sujet, n'indiquent pas qu'il ait
« été fait pour des raisons particulières, mais simplement par amitié,
« et que le cadeau avait été fait sous cette forme parce que Louis XV
« devait avoir appris avec quel empressement Frédéric le Grand
« faisait acheter des œuvres d'art françaises à Paris. Les statues,
« elles-mêmes, n'arrivèrent à Berlin qu'en 1752, mais un rapport
« du marquis de Puysieulx en fait déjà mention en 1748 [1].

« Un rapport adressé à la Direction générale [2] de 1750 dit :
« Que la *Vénus* de Pigalle doit être terminée fin août et mentionne
« que chacune des deux figures de Pigalle et le *Mars* d'Adam seront
« du poids de 2,500 livres.

« En ce qui concerne les cinq statues elles-mêmes, l'ouvrage
« déjà cité de M. Thirion nous fournit une série de communica-

[1] Voir cette lettre dans les Pièces justificatives.
[2] THIRION, *les Adam et les Clodion*.

« tions sur l'historique de l'origine des trois groupes faits par
« Lambert-Sigisbert Adam. La copie des *Ares Ludovici* d'Adam
« était prête vingt ans auparavant qu'elle fût envoyée à Frédéric le
« Grand par Louis XV, et cela pouvait expliquer que Louis XV
« croyait donner une plus grande preuve de courtoisie envers le
« roi de Prusse. Il est de règle pour les pensionnaires de Rome
« qu'ils adressent un de leurs meilleurs ouvrages au Roi. Dans
« cette conjoncture, il adressa cette œuvre, de Rome, au Roi, dans
« les environs de 1726 à 1730, en même temps qu'il adressait
« à Paris le modèle d'*Ulysse se sauvant du naufrage.*

« Le travail porte : *Lamb. Sigisbertus Adam nanceianus Fecit
« Romæ, Anno MDCCXXX.* Frédéric donna à la statue la place
« d'honneur de l'entrée du château de Sans-Souci.

« Les deux groupes de Lambert-Sigisbert Adam, la *Chasse* et la
« *Pêche*, de plus grande valeur, furent faits tout de suite après son
« retour de Rome à Paris. Ils furent destinés à la décoration du châ-
« teau de Choisy. Les modèles en furent exposés au Salon de 1739.

« Lambert-Sigisbert Adam mourait le 13 mai 1759, le *Mars* fut
« achevé par Coustou le jeune. Cependant ses héritiers touchèrent
« 1,200 livres pour le travail commencé.

« L'explication de ces déplacements est encore rendue plus
« difficile par cela même que François-Gaspard Adam, le plus
« jeune frère de Lambert-Sigisbert, quitta également Berlin
« en 1760, en laissant un *Mars* inachevé, qui fut terminé plus tard
« par Sigisbert *Michel*, et qu'après sa mort, survenue en 1761, sa
« veuve réclama plusieurs fois, de Frédéric le Grand, le payement
« du travail inachevé de son mari.

« Mais, dans toutes ces réclamations, on ne nomme toujours que
« les statues de Winterfeld et de Schwérin, qui furent également
« terminées par Sigisbert *Michel*. Les lacunes et la dispersion de
« la correspondance et les documents conservés ne paraissant pas
« clairs sur ce point, tout cela ne renseigne pas ceux qui cherchent
« la solution de cette question [1]. »

N'oublions pas de mentionner la description que M. Havard a
consacrée à Ypres, dans la *Flandre à vol d'oiseau* [2].

[1] Voir aux Pièces justificatives la lettre de Coustou, Paris, 18 octobre 1764.
[2] *Chronique des arts et de la curiosité.*

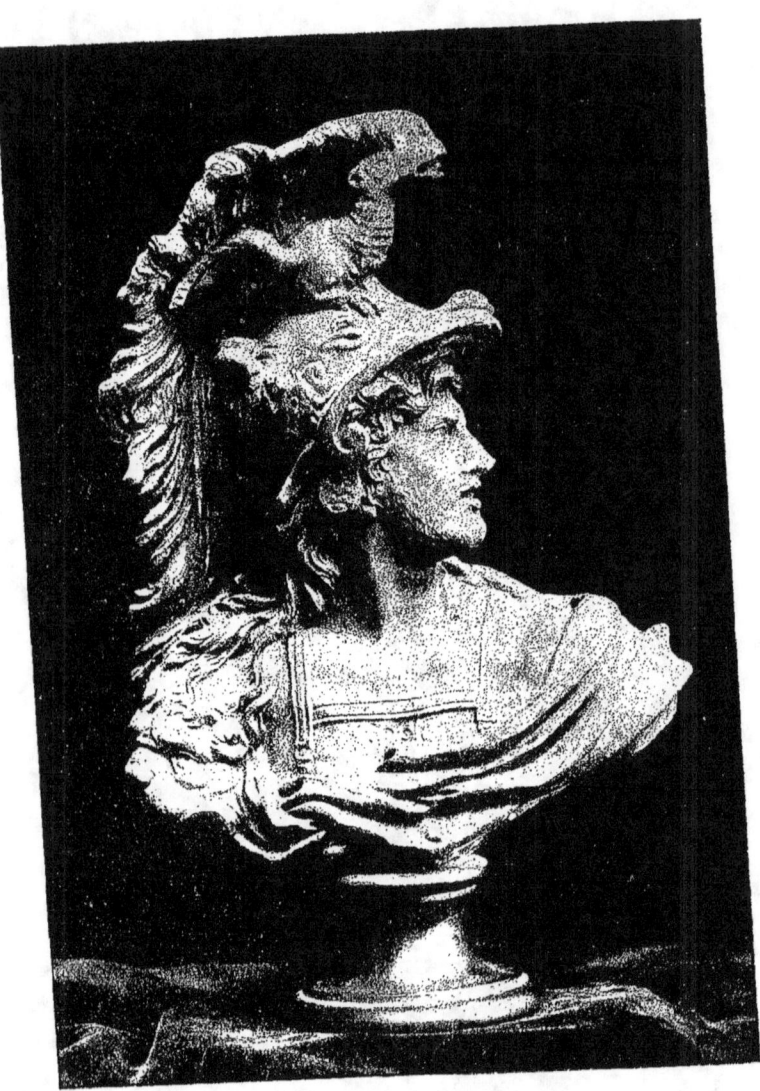

ALEXANDRE LE GRAND
ATTRIBUÉ A JACOB-SIGISBERT ADAM
(Collection A. Jacquot.)

Il y est question des monuments de cette ville, en particulier de l'Hôtel Merghelynck.

Parmi les artistes qui décorèrent cette demeure, nous relevons le nom de Grégoire-Joseph Adam. M. Henry Hymans dit à ce sujet :

« Vient alors un artiste de Valenciennes dont le nom et la manière « donnent à réfléchir, Grégoire-Joseph Adam, qui sculpte dans un « des salons les médaillons de Louis XV et de *Marie Leczinska*, « plus un médaillon de Voltaire. Cet Adam, qui naquit en 1737 et « mourut en 1820, serait-il d'aventure de la souche des *Clo-« dion ?* »

Nous n'avons pas rencontré, dans nos recherches aux Archives de Nancy et de Metz, de prénoms pouvant se rapporter à ceux du sculpteur de Valenciennes.

Avant de terminer, signalons les deux beaux *Groupes d'enfants* qui se trouvent à la porte d'entrée de l'École forestière actuelle de Nancy, et qui paraissent être de la main d'un Adam. Claude Mique, architecte du roi de Pologne, auteur de deux plans de la ville de Nancy, avait fait construire cette maison; il s'était marié à *Barbe Michel*, le 25 novembre 1727 [1]. Enfin, nous possédons en plus de la statuette de saint Roch un médaillon représentant un très beau portrait d'homme, qui a beaucoup de ressemblance avec celui que l'on connaît de Mique, un buste d'Apôtre, les quatre Évangélistes (fig. 1), un buste d'Alexandre (fig. 2), tous en terre cuite, qui sont certainement de la main d'un des Adam.

Revendiquons en terminant, pour un de ces célèbres sculpteurs, pour celui qui a été le plus modeste, s'effaçant toujours, pour Nicolas-Sébastien, la part de gloire qu'il mérite et émettons un vœu.

Puisque la ville de Nancy a consacré au souvenir de Lambert-Sigisbert Adam le nom d'une de ses nouvelles rues, en la désignant simplement « rue Sigisbert Adam », pourquoi n'augmenterait-elle pas ce tribut de reconnaissance, tout en apportant à ce vocable une précision utile, en la nommant « rue des Adam » ?

Récemment, du reste, n'a-t-on pas désigné une nouvelle voie en l'appelant « rue des Goncourt » ?

[1] Archives de Nancy, Saint-Sébastien.

PIÈCES JUSTIFICATIVES

DOCUMENT I

ACTE DE MARIAGE DE CLAUDE ADAM, 22 février 1637.

« *Claude Adam*, boutiquier à Saint-Sébastien. Paroisse de la Villeneuve » a épousé le 22 février 1637, Cécile François, fille de feu Chrétien François, vivant aussy bourgeois de Nancy laquelle fut baptisée en ceste paroisse le 4 du mois de février 1601, portant suivant l'ordonnance de l'an 1586, *Claude Adam* est reconnu bourgeois et deschargé du paiement du droit de bourgeois fait en la Chambre *le 30 octobre* 1658 [1].

(Archives municipales de Nancy, BB, 45.)

DOCUMENTS II, III
(Voir ci-après, à la page 15).

DOCUMENT IV

STATUE DES ARES LUDOVICI DE LAMBERT-SIGISBERT ADAM ET STATUE DE MARS, DU MÊME.

Jahrbuch. P. Seidel : Extrait d'une lettre du marquis de Puysieulx du 12 octobre 1748.

« Je ne perds pas de vue les statues que le Roy a destinées au Roy de Prusse. On y travaille sans cesse pour les mettre dans l'état de perfection et je presse les sculpteurs de S. M. de ne pas perdre un moment de les finir. Je vous charge de dire à M. de Podewils qu'elles seront de la plus grande beauté. Il y en aura cinq, sauf le chapitre des accidents et si belles que même dans Rome, elles attireroient l'attention des curieux. On

[1] Plusieurs auteurs ont pensé que le sculpteur français résidant à Rome vers 1650, et que Fuessli nomme *Adamo*, qu'il dit sculpteur lorrain, était un des ancêtres de nos Adam de Nancy.

Nous croyons devoir nous rallier à cette opinion, ayant trouvé dans les registres des conseillers de la ville de Nancy, pour l'élection des corporations, les noms de Claude Adam, *joaillier* en 1615, de Claude Adam, Marchal, prêtant serment de conseillers en même temps que le fameux fondeur Jean Cuny, le 23 janvier 1625, entre les mains de « monsieur d'Haraucourt, bailly de Nancy ». Puis c'est Lambert Adam et Colin Adam, en 1629 et en 1623.

Espérons que dans l'avenir nous aurons une preuve indiscutable de l'origine de Claude Adam, sculpteur. Pour l'instant, après les minutieuses recherches dans les Archives municipales de Nancy et de Metz, grâce à la bienveillance des archivistes et des maires de ces deux cités, nous apportons des documents qui avaient échappé jusqu'ici à la sagacité de nos devanciers.

DOCUMENT II

ACTE DE BAPTÊME DE JACOB-SIGISBERT ADAM, SAINT-SÉBASTIEN, 1670.

28 octobre 1670.

Octobre 1670

Jacob Sigisbert fils de Lambert [Adam] et d'Anne Rigo-
femme + son parain le 28 oct. 1670 Jacob Rigo, sa marraine
Balloy Marang

DOCUMENT III

ACTE DE BAPTÊME DE LAMBERT-SIGISBERT ADAM.

10 octobre 1700.

Lambert Sigisbert fils légitime de Jacob Sigisbert
Adam sculpteur et de Sebastienne Leal sa légitime épouse
de Nancy a esté baptisé le dixiesme jour d'octobre
l'an mil sept cent, son parein Lambert Adam
sculpteur son ayeul paternel sa maraine Barbe Bauer épouse de Sebastien
Tambour, son marraine Barbe Bauer ayant a signée
icelui déclarée ignorer noble ignominie L. Guay
Barbe Bauer

peut s'en rapporter à moy, ayant été plusieurs années en Italie et étant très difficile à contenter sur pareils ouvrages. En un mot le présent sera digne du Prince qui le donne et de celui qui le recevra. »

(Geh. Staats-Archiv, Berlin, Rep. XI (93) Cow. 108. A.)

« Paris, 18 octobre 1764.

Lettre de Coustou. « Paris 18 octobre 1764. — Le sr Coustou que V. M. a chargé de l'exécution de la statue de Mars, supplie V. M. de la faire payer 1,200 livres pour compléter l'acompte de 3,000 livres qui a été payé pour chacune des trois statues et dont il n'a reçu pour celle-ci que 1,800 francs, le surplus ayant été adjugé par la justice à la succession *de feu S. Adam*, précédemment chargé de cet ouvrage. Le sieur Coustou demande qu'il soit fait avec lui un traité en bonnes formes ainsi qu'il a été fait avec le sr Slodtz et lui pour les autres statues. Si c'est l'intention de V. M., je la supplie de l'autoriser à cet effet. »

(K. Hauss. Archiv. Rep. XLVII. Brief Meka's an Friederich den Grossen.)

Notes traduites du *Jahrbuch* de M. Paul Seidel, 1894, p. 89 : Lettres de Mettra, agent à Paris, pour le roi de Prusse Frédéric le Grand.

« Paris, le 25 janvier 1768.

« Les statues de Vénus et de Diane sont très avancées et pourront être prêtes sous quatre à cinq mois ; si Sa Majesté l'ordonne, j'en ferai sur le champ l'expédition. Les sculpteurs désireraient que les quatre qui doivent faire pendants partissent ensemble, mais les figures de Mars et d'Apollon ne pourront être finies que vers la fin de cette année. Les sculpteurs chargés de cet ouvrage me demandent le payement du troisième à compte de L. 1200. Je supplie Sa Majesté de me faire passer des fonds pour cela. » Il est question des quatre statues de Vassé, Lemoine et Coustou le jeune pour la galerie de sculpture de Sans-Souci.

(Jahrbuch, B. D. XIII, S. 202 ff.)

« Si elle a la bonté d'ordonner le payement de mon compte montant à L. 136442,65, cette rentrée me permettra de faire cette avance. »

« Les habiles sculpteurs d'icy se trouvant maintenant fort employés, il serait fort difficile d'en déterminer un à remplir la place du *sieur Sigisbert* à moins d'avantages considérables. Je vous rendrai compte le prochain courrier de mes démarches à ce sujet. Je compte toujours que les trois bustes de cristal de roche pourront m'être livrés d'icy trois ou quatre mois, mes sollicitations pour les hâter sont toujours aussi vives », etc.

« Paris, le 25 avril 1768.

« J'ai eu l'honneur de vous écrire le 22 courant. Le sculpteur *Berruer* ne veut point se déterminer aux mêmes conditions que le sieur Sigisbert, mais lui ayant observé qu'il était déchargé des frais d'ouvriers qui sont pensionnés du Roi, il m'a demandé quelques jours pour faire de nouvelles réflexions ; je vous en rendrai compte le prochain courrier. »

« Paris, le 29 avril 1768.

« J'ai l'honneur de vous envoyer le mémoire du sculpteur *Berruer*, je l'ai retourné de bien des manières et je ne crois pas qu'il se détermine à des conditions plus modiques. Je dois vous observer d'ailleurs que les bons artistes sont très employés ici et que les avantages considérables qu'on donne à quelques-uns d'eux dans plusieurs Cours étrangères montent fort haut les prétentions des autres. »

DOCUMENT V

DÉLIVRANCE DE LEGS.
5 juillet 1753 [1].

Le 5 juillet 1753. Acte de délivrance de legs (M⁰ Touvenot), à laquelle comparaît Lambert-Sigisbert *Adam*, l'un des sculpteurs du Roy et de son académie royale de peinture et sculpture, agissant en vertu d'une procuration de François-Gaspard Adam, son frère, passée devant M⁰ Pierre Vignoles, notaire à Berlin, le 4 mars 1753, et comme tuteur de Anne-Charlotte Gervaise, sa belle-sœur, femme dudit François-Gaspard Adam. (F. 867. Dossier Gervaise.)

DOCUMENTS VI, VII, VIII
(Voir ci-contre et au verso de la présente page).

DOCUMENT IX [2]

Adam (Nicolas-Sébastien), sculpteur.

Le 13 février 1757. Contrat de mariage (M⁰ Caron) de Nicolas-Sébastien *Adam* et de Christine-Thérèze Lenoir. Les époux seront communs en biens suivant la coutume de Paris (E. 619).

Le 31 décembre 1760. Quittance (M⁰ Menjaud) par Nicolas-Sébastien *Adam*, sculpteur du Roy, demeurant à Paris rue du Champ-Fleury,

[1] Publié par M. le marquis DE GRANGES DE SURGÈRES, dans *Artistes français des dix-septième et dix-huitième siècles*. Paris, 1893, in-8°, p. 7.
[2] DE GRANGES DE SURGÈRES, p. 7.

DOCUMENT VI

ACTE DE BAPTÊME DE MARGUERITE-FRANÇOISE ADAM.
22 juin 1702.

25.^e Baptême

Marguerithe françoise fille légitime de Sr Sigisbert Adam Sculpteur et de Sebastienne Leclerc son et nous soussignés de la Jurisdiction de St Epure en cette ville a été baptisée par nous soussigné curé d'un enfant né et anné le vingt deuxième jour du mois de juin mil sept cent deux, son parrain a été Sr françois Jean B... et sa marraine damoiselle marguerite Adam qui ont signé [signatures]

DOCUMENT VII

ACTE DE BAPTÊME DE BARBE ADAM.
29 octobre 1703.

28 Baptême

Barbe Adam fille légitime de Sigisbert Adam Sculpteur et Sebastienne le Clerc de la paroisse de St Epvre en cette ville le vingt neuvieme jour du mois d'octobre de l'année mil sept cent trois a été baptisée née un jour elle a eu pour parrain Jean françois le Rôle marchand à Nancy et sa marraine Marguerite Le Rôle oncle et tante Sur 9 et enfant qu'ayant signé

[signatures]

DOCUMENT VIII

ACTE DE BAPTÊME DE NICOLAS-SÉBASTIEN ADAM.

22 mars 1705.

Nicolas Sébastien Adam fils légitime de Jacob Sigisbert Adam sculpteur et de Sébastienne Leal son épouse de cette paroisse a été baptisé le vingt deuxième jour de mars mil sept cent cinq est né le jour immédiat précédent et a eu pour parrain et marraine Nicolas Lamie et Sébastienne Noel la dite Noel a déclaré ne savoir signer, François Adam a déclaré être grand père paternel signé soussigné a déclaré être grand-mère

N. S. Adam Anne Fery

DOCUMENT XII

ACTE DE BAPTÊME DE FRANÇOIS-GASPARD-BALTHASAR ADAM.

23 mai 1740.

François Gaspard fils légitime de Sigisbert Adam sculpteur et de Françoise Leal son épouse a été baptisé le vingt-troisième may mil sept cent quarante et a eu pour parrain et marraine Louis François [...] ce dix mois et an a personne ... et a signé que autre qui ont signé

paroisse Saint-Germain-l'Auxerrois, de sept mille livres, pour remboursement de 350 livres de rente sur les États de Bretagne (B. 58).

DOCUMENT X [1]

Le 6 avril 1778. Inventaire (M⁰ Menjaud) après le décès de Nicolas-Sébastien *Adam*, sculpteur du Roy, professeur de peinture et de sculpture. Requête de Marie-Thérèze Lenoir, sa veuve, commune en biens et tutrice de ses deux enfants mineurs, Gaspard-Louis-Charles *Adam* [2], sculpteur, et Jean-Charles-Nicolas *Adam*, et en présence de Claude Michel [3], sculpteur du Roi, subrogé tuteur. Il dépendait entre autres choses de la succession une rente de 350 livres sur les États de Bretagne (E. 619).

Le 22 novembre 1785. Partage (M⁰ Menjaud) des biens dépendant de la succession de Nicolas-Sébastien Adam (E. 619).

DOCUMENT XI

Dans un acte de transport de la rente de 350 livres sur les États de Bretagne, dépendant de la succession de Nicolas-Sébastien *Adam*, acte passé devant M⁰ Menjaud, à la même date que l'inventaire, nous lisons que son fils aîné Gaspard-Louis-Charles était né le 2 septembre 1760 et avait été baptisé paroisse Saint-Germain-l'Auxerrois, ce qui confirme pleinement l'indication de son âge, que nous relevons dans la note qui accompagne la publication du scellé de cet artiste. Le même acte ne nous donne point malheureusement la date de la naissance du *second fils*, mais nous apprend qu'il fut émancipé et eut pour curateur Mathieu-Claude Fessard, le graveur en taille-douce bien connu (E. 619).

DOCUMENT XII
(Voir ci-contre).

DOCUMENT XIII [4]

Adam (François-Gaspard), sculpteur.

Le 8 juillet 1751. Contrat de mariage (M⁰ Alleaume) de François-Gaspard Adam, premier sculpteur du Roi de Prusse, et Anne-Charlotte

[1] De Granges de Surgères, p. 7.
[2] Et *Clodion*.
[3] Ce *Claude Michel*, subrogé tuteur des enfants de *Nicolas-Sébastien Adam*, n'est autre que le sculpteur connu sous le nom de *Clodion*.
[4] De Granges de Surgères, p. 6.

Gervaise. Les époux seront communs en biens suivant la coutume de Paris (E. 619).

DOCUMENT XIV

Le 23 juillet 1752. Procuration (M° Alleaume) par François-Gaspard *Adam*, sculpteur, statuaire du Roi de Prusse, et Anne-Charlotte Gervaise, sa femme, à *Lambert-Sigebert Adam*, son frère, sculpteur du Roy, professeur à l'Académie royale de peinture et de sculpture, de toucher tous arrérages de rentes sur les États de Bourgogne (E. 619).

DOCUMENT XV

Le 18 septembre 1761. Inventaire (M° Mathon) des biens laissés après le décès de François-Gaspard Adam, premier sculpteur de Sa Majesté le Roi de Prusse, ancien Académicien de l'Académie de Florence, cy-devant pensionnaire de Sa Majesté Très Chrétienne à l'Académie de Rome, à la requête de Anne-Charlotte Gervaise, sa veuve, commune en biens, et de Magdeleine-Caroline-Gaspard *Adam*, leur fille (E. 619).

S¹ Sébastien. Nancy. 17 août 1717. Mariage. Sébastien *Michel*, architecte, fils de *Christophe Michel, aussi architecte*, et de Claudette *Palissot*, et Catherine fille de défunt Thomas Gentillâtre, vivant architecte de S. A. R.

S¹ Sébastien. Nancy. 2 août 1729. Baptêmes. Hubert, fils de Bastien *Michel*, architecte de S. A. R., Catherine et de Gentillâtre. Gentillâtre fut aussi l'un des architectes du duc de Lorraine.

S¹ Sébastien de Nancy. 5 mai 1720. Mariage de *Dominique Le Léal, marchand, fils du sieur Jean-François Le Léal* Premier Juge Consul et Marchand et de défunte D¹¹ᵉ Marie Buchette et D¹¹ᵉ Madelaine-Françoise *Bousval*, fille du sieur Nicolas Bousval (marchand) (il y eut des Bousval, sculpteurs à Nancy, de cette famille), en présence de Jean-François Le Léal, de Nicolas Bousval, de Nicolas *Puiseur*, marchand beau-frère de l'épouse, de Nicolas Bousval, frère de l'épouse, de César Clément, marchand à Nancy, et de *Lambert Adam, ancien capitaine du château de Lunéville, témoins, etc.*

S¹ Sébastien de Nancy, le 14 juillet 1722, mariage de Laurent *Genay*, avocat à la Cour, fils de Joseph Genay et de défunte Catherine Perrin, et de d¹¹ᵉ Marguerite-Thérèse, fille du s¹ *François Le Léal*, marchand et 1ᵉʳ Juge Consul du duché de Lorraine, et de défunte Marie Buchet.

GÉNÉALOGIE DES ADAM, DE NANCY

GÉNÉALOGIE DES ADAM, DE NANCY
D'APRÈS LES ARCHIVES MUNICIPALES DE NANCY

LES
MICHEL ET CLODION

RÉSUMÉ BIOGRAPHIQUE

I

GÉNÉALOGIE DES MICHEL

Claude Michel, marchand, et *Jeanne Vuillaume*, originaires de Metz.

Documents I, II et III. *Thomas Michel*, né à Metz (habitant Nancy depuis 1703), marchand, et marchand traiteur, qualifié aussi premier sculpteur du roi de Prusse, épousa le 30 octobre 1725 demoiselle Anne Adam, fille de Sigisbert Adam, sculpteur, et de demoiselle Sébastienne Le Léal.

1	2	3	4	5
Sigisbert-Martial Michel, né à Nancy le 13 janvier 1727, paroisse Saint-Sébastien. (Doc. IV.)	Sigisbert-François Michel, né à Nancy, 24 septembre 1728, paroisse Saint-Sébastien; mort à Paris, le 21 mai 181. (Doc. V.)	Claude-François Michel, né à Nancy, 22 novembre 1729, paroisse Saint-Sébastien. (Doc. VI.)	Laurent Michel, né à Nancy le 28 février 1731, paroisse Saint-Sébastien. (Doc. VII.)	Anne-Sébastienne Michel, née à Nancy le 29 juin 1732, paroisse Saint-Roch. (Doc. VIII.)
6	7	8	9	10
Nicolas Michel, né à Nancy le 17 novembre 1733, paroisse Saint-Roch. (Doc. IX.)	Anne-Françoise Michel, née à Nancy le 13 décembre 1734, paroisse Saint-Roch. (Doc. X.)	Barbe Michel, née à Nancy le 7 mai 1736, paroisse Saint-Roch. (Doc. XI.)	Pierre-Joseph Michel, né à Nancy le 2 novembre 1737, paroisse Saint-Roch. (Doc. XII.)	Claude-Michel, dit Clodion, né à Nancy le 20 décembre 1738, paroisse Saint-Roch; décédé à Paris le 28 mars 1814. (Doc. XIII, XIV, XV.)

Il est impossible de séparer la famille des Michel de celle des Adam, l'éducation non moins que la parenté les rapprochent.

Clodion, le plus jeune des fils de Thomas Michel, est aussi le plus célèbre.

Nous voudrions apporter quelques pièces inédites susceptibles d'aider à son histoire, encore qu'il ait eu de nos jours d'excellents biographes en MM. Thirion et Guiffrey ; mais il n'est monographie si étudiée qui ne puisse être complétée sur quelque point.

L'acte de mariage du père de Clodion indique Thomas Michel comme étant originaire de Metz, paroisse Notre-Dame.

Nous nous sommes rendus dans cette ville, et, grâce au bienveillant concours de M. l'archiviste municipal, nous avons acquis la certitude que lors de son mariage, Thomas Michel, *fils des deffuncts Claude Michel et de Jeanne Vuillaume et non Erdelaumer*, ainsi qu'on l'a écrit à tort, a fait erreur en déclarant au curé Remy, de Saint-Sébastien à Nancy, que ses parents défunts étaient originaires de la paroisse de Notre-Dame de Metz.

Il n'y a pas eu, avant la Révolution, de *paroisse Notre-Dame à Metz*, mais Thomas Michel habitait Nancy depuis vingt-deux ans, lorsqu'il s'est marié en 1725, et sa mémoire l'a trahi quant au nom de la paroisse où ses père et mère avaient habité.

Seule, la chapelle des Jésuites à Metz était placée avant 1789 sous le vocable de Notre-Dame.

Nous avons cherché dans les registres des paroisses de Metz, avoisinant le quartier de la chapelle des Jésuites, depuis 1680 jusqu'en 1704, mais nous n'avons obtenu aucun résultat. La naissance de Thomas Michel nous échappe.

C'est le trentième octobre et non le treizième, ainsi qu'on le voit transcrit dans l'ouvrage de M. Thirion, qu'eut lieu le mariage de Thomas Michel, et sa mère s'appelait Jeanne *Vuillaume* et non Erdelaumer. Il est dit au cours de l'acte « qu'en conséquence de la dis-
« pense des deux autres bans accordés par Monsieur l'abbé de Laigle,
« official de l'Évêché de Toul, en datte du vingt-sixième d'octobre »,
il pouvait être procédé à la célébration du mariage ; or, si la cérémonie avait été célébrée le 13 octobre 1725, on n'aurait pas eu à bénéficier des dispenses délivrées seulement le 26 du même mois.

Les noms des témoins ne sont pas exacts dans l'ouvrage cité plus haut. C'est *Soucany*, advocat à la Cour, et non Soucang ; *Joseph Rolin*, et non Robert, qu'il faut lire.

On retrouve plusieurs actes relatifs à la famille des Souçany, avocats à Nancy.

Divers documents permettent d'établir les relations existant entre les Michel, Jean Lamour [1], les Le Noir, les Euriot,

[1] Auteur des merveilleuses grilles en fer forgé qui font l'ornement de la place Stanislas, à Nancy.

Le 5 octobre 1724, on baptise[1] Nicolas-Charles, fils de *Jean Lamour,* maître serrurier, et de *Dieudonnée Michel;* c'est Poirot, le graveur de Son Altesse, qui est le parrain; le 11 novembre 1727[2], baptême de Sigisbert, fils de Jean Lamour et de Dieudonnée *Michel.* Enfin celle-ci est marraine le 11 octobre 1743, à la paroisse de Saint-Roch de Nancy, de la fille de Louis Le Noir, sculpteur. Les *Le Noir* étaient alliés aux *Adam* et par contre aux Michel. Nicolas-Sébastien Adam avait épousé Thérèse Le Noir. Le 10 janvier 1726, *Claude Michel,* jardinier à Nancy, est parrain de Catherine, fille de Jean Lamour et de Dieudonnée *Michel.* Une Marie Michel, épouse de François Euriot, fondeur à Nancy, baptise sa fille[3]; ces Euriot, fondeurs, étaient alliés aux *Lambert Adam,* fondeurs.

Toute une dynastie d'orfèvres, portant le nom de Michel, existait à Nancy depuis la seconde moitié du dix-septième siècle jusqu'à la seconde moitié du dix-huitième.

L'un d'eux se nommait Claude, ayant le même prénom que le grand-père paternel de Clodion. Il était né et avait été baptisé le 20 octobre 1686, à la paroisse de Saint-Sébastien de Nancy; il était fils de Georges Michel, *tailleur de pierre*[4].

En 1687, à la même paroisse, un Claude Michel est baptisé; c'est le fils d'Anthoine Michel, *maître orfèvre,* et de Marguerite Allié[5].

A propos des Adam, nous avons signalé la découverte que nous fîmes, aux Archives de Nancy, de l'acte de baptême de Anne Adam, mère des dix enfants dont Claude Michel (Clodion) fut le dernier.

Ces enfants étaient:

Sigisbert-Martial, né et baptisé le 13 janvier 1727 (paroisse Saint-Sébastien), que beaucoup confondent avec son frère Sigisbert-François, né et baptisé le 24 septembre 1728. Puis vinrent Claude-François, né le 22 septembre 1729, baptisé le lendemain; Laurent, le 18 février 1731, tous ceux-ci baptisés à la paroisse Saint-Sébastien de Nancy. Mais là ne s'arrêta pas la fécondité de Anne Adam. On baptisa, à l'église Saint-Roch de Nancy, Anne-Sébastienne, le

[1] Paroisse Saint-Sébastien de Nancy.
[2] *Ibid.*
[3] Paroisse Saint-Roch de Nancy.
[4] Ne serait-ce point le frère de Thomas Michel?
[5] Les Allié étaient parents des Adam et des Michel.

29 juin 1732, puis Nicolas, né le 17, baptisé le 18 novembre 1733; Anne-Françoise, le 13 décembre 1734; Barbe, le 7 mai 1736; Pierre-Joseph, le 2 novembre 1737, et enfin *Claude*, le 20 décembre 1738[1], connu sous le nom de Clodion, et dont le baptistaire ne porte bien que le prénom de Claude.

Une question importante a été soulevée au sujet de Thomas Michel, père de Clodion et des autres enfants. Dans les actes de baptême de ceux-ci, il est tantôt qualifié : *marchand*, en 1727, 1728, 1729, 1731, 1732 et 1733, puis de traiteur en 1734, de marchand pourvoieur de Son Altesse, en 1736, de marchand en 1737 (on a effacé les mots « pourvoieur de la Cour », pour y substituer le mot marchand), et enfin en 1738, on le voit à nouveau qualifié marchand traiteur.

D'autre part, dans l'acte de baptême du fils de Charles-Antoine Vanloo, le 25 juillet 1748, à Lille [2], on voit une *Anne Adam*, femme de *Thomas Michel*, marraine.

On s'est demandé s'il était possible que Anne Adam, de Nancy, femme de notre Thomas Michel, mère d'une aussi nombreuse famille, ait quitté son dernier fils, Claude (Clodion), âgé à cette époque de dix ans, pour aller faire un aussi long voyage, dans l'unique but d'être marraine d'un enfant étranger. Bien plus, l'acte, d'après M. Thirion, est signé ainsi par la marraine : « Anne Adam, femme de Thomas Michel, premier sculpteur du roi de *Prusse*, DEMEURANT A LILLE. »

Le père et la mère de Clodion auraient donc tous deux abandonné leurs enfants à des parents à Nancy, ou les auraient emmenés avec eux. Si nous consultons la publication allemande de M. Paul Seidel[3] au sujet de Thomas Michel, nous voyons que, malgré toutes les recherches faites par cet auteur, aucun renseignement n'a pu être fourni jusqu'ici sur le séjour et la mort de Thomas Michel en Prusse. D'autre part, l'acte de mariage de Clodion à Paris, en date du lundi 17 février 1781, est ainsi rédigé : « Claude « Michel, surnommé Clodion, âgé de quarante-deux ans passés,

[1] M. de Villars a cité en 1862 plusieurs auteurs qui donnaient comme dates de naissance de Clodion : 1740, 1745, et, d'autre part, Mariette le fait naître à Strasbourg, alors qu'il est Nancéien.

[2] *Dictionnaire* de JAL.

[3] *Jahrbuch*, déjà cité.

« fils de défunt Thomas Michel, marchand traiteur et de d° Anne
« Adam absente et dont le domicile est inconnu. »

N'attachons pas d'importance à la qualification primitive de
« marchand traiteur » donnée ici à Michel. C'est assurément le
résultat de la transcription littérale de l'extrait du baptême de
1738, obtenu de Nancy, pour la célébration du mariage.

Rappelons également, en parlant des Adam, au sujet de Anne
Adam, femme de Thomas Michel, que l'acte passé à Nancy, chez
le notaire Berment, le 7 novembre 1785, constate qu'un « Thomas
« Michel, *sculpteur à Nancy*, était mort à cette époque, et que sa
« veuve, D^{lle} Adam, a vendu, le 7 novembre 1785, pour 1,600 livres ».

S'il est vraiment question, ici, d'Anne Adam, fille de Jacob-
Sigisbert, comme elle était née le 29 mai 1707, elle était âgée de
soixante-dix-huit ans en 1785.

M. Thirion dit, à propos de la résolution prise par Thomas
Michel de quitter Nancy pour Berlin, « que cette situation s'explique
« par le départ de la Lorraine de son dernier duc François II, qui
« cédait la place à Stanislas et fait croire qu'en qualité de Lorrain,
« il ne voulut pas servir sous un nouveau maître ».

Il semblerait étrange que ce fût pour un semblable motif que
Michel eût quitté Nancy en 1738, époque de la prise de possession
du duché de Lorraine par Stanislas.

Il convient plutôt de penser qu'il a quitté la capitale de la Lor-
raine, en 1742, pour aller à Berlin accompagner l'envoi du car-
dinal de Polignac.

On a objecté que les actes de baptême de ses enfants ne le qua-
lifiaient pas de sculpteur, tandis que celui du fils de Vanloo, rédigé
en 1748, indique un Thomas Michel, premier sculpteur du roi de
Prusse.

Il n'est pas impossible que Thomas Michel ait été, dès son
enfance à Nancy, initié à l'art de la sculpture par Jacob-Sigisbert
Adam ; ce dut être en fréquentant l'atelier et la maison du maître
qu'il connut et épousa une de ses filles, Anne Adam. Il a pu joindre à
la pratique de l'art un commerce de marchand, pourvoyeur ou trai-
teur.

Cette question si mystérieuse jusqu'ici méritait d'être résolue.
Jusqu'au dernier moment nos recherches dans les Archives muni-
cipales de Nancy ne nous donnaient aucun résultat à cet égard.

Nous trouvions bien des nominations dans les « Résolutions du Conseil de Ville », le 6 juillet 1729, le 7 juillet 1731, le 1ᵉʳ mars 1732 et en 1733[1], mais postérieurement à l'acte de baptême de son dernier fils, Clodion, né à Nancy le 20 décembre 1738, aucun renseignement ne nous est tombé sous les yeux. Nous avons compulsé tous les registres de toutes les paroisses de Nancy, depuis 1738 jusqu'à la fin du dix-huitième siècle. Ils sont muets sur le compte de Thomas Michel. Par contre, l'acte de décès de la femme de Thomas Michel, Anne Adam, nous apporte la preuve que le père de Clodion, l'époux d'Anne Adam, était bien un sculpteur de profession, et que c'est bien lui qui porta le titre de « sculpteur de feuë sa Majesté prussienne ». En voici la teneur : « Anne Adam,
« native de Nancy âgée de quatre-vingt-quatre ans, veuve du sieur
« Thomas Michel sculpteur de feuë Sa Majesté prussienne est décé-
« dée entre onze heures et minuit, le douze aoust mil sept cent
« quatre-vingt-sept inhumée au cimetière de la paroisse en pré-
« sence des sieurs Claude Louis Puiseur, conseiller du Roy, doien
« des échevins de la ville de Nancy et qui a signé avec nous et
« entre Joseph Thiéry prêtre de la Communauté :

 Puiseur Thierry, Guilbert, D. J.
 prestre de la communauté, curé de Saint-Sébastien.

« Le mot *Michel* ajouté est le nom de famille qui est approuvé

[1] En 1733, signification donnée à *Michel* (Thomas) par Jean-François Didot, maître de la maîtrise des rôtisseurs. (Chambre des cuisiniers traiteurs, etc. Corporations, liasse 6. Archives municipales de Nancy.)
Un autre Michel est maître de cette corporation, de 1771 à 1773 inclus. Les actes ne mentionnent pas son prénom.
Résolutions du conseil de ville (BB, 23, 24), Archives municipales de Nancy : 6 juillet 1729, 7 juillet 1731. *Thomas Michel*, élu collecteur pour « l'escuelle des âmes de la paroisse de la Ville Neuve ».
Le 1ᵉʳ mars 1732, *Michel, marchand*, et le sieur *Léal* sont nommés chastelliers de la paroisse Saint-Roch de Nancy.
Un *Léopold Michel*, bourgeois de Nancy, est choisi le 1ᵉʳ mars 1732 pour aider le sieur Dominique Allié, âgé de quatre-vingts ans, dans les fonctions de quartenier, « ledit Michel jouissant des exemptions accordées aux autres quarteniers ». Ce même Léopold Michel fut nommé le 20 décembre 1732 commissaire du quartier de Saint-Roch, pour veiller à tout ce qui concerne la police dans cette paroisse. Nous avons retrouvé le décès de *Léopold Michel*, marchand et doyen des commissaires de quartier, époux de Françoise Poirel, âgé de soixante-dix ans, à sa mort, le 18 novembre 1767 (Saint-Roch de Nancy.)

« Joffroy vic. de Saint-Sébastien, Guilbert D. J. curé de Saint-
« Sébastien¹ ».

Claude-Louis Puiseur, conseiller du Roi et doyen des échevins de Nancy, qui en 1787 signa l'acte mortuaire d'Anne Adam, mère de Clodion et fille de Jacob-Sigisbert Adam, était le fils de Nicolas Puiseur. Celui-ci était lui-même juge-consul de Lorraine et du Barrois et *marchand* du roy de Pologne duc de Lorraine et de Bar et avait épousé Dlle Françoise Le Léal, nièce de la mère d'Anne Adam, ainsi qu'en témoigne l'acte que nous avons retrouvé dans les Archives municipales de Nancy².

Par contre, il ne peut plus être question du motif qui aurait empêché Thomas Michel de se mettre au service du roi Stanislas. Les beaux-frères et plus tard les fils de Thomas Michel, bons Lorrains, ont-ils hésité à partir et à se fixer en France, en Allemagne, et Nicolas Sébastien Adam a-t-il refusé de faire, en 1747, le tombeau de la reine de Pologne?

Ceci dit, ajoutons que la biographie de Clodion se précise vers sa dix-septième année, dès 1755. On suppose qu'il fréquenta dès son jeune âge l'atelier de son grand-oncle maternel, le vieux Jacob-Sigisbert Adam, dans la belle maison de la rue des Dominicains à Nancy. Il part pour Paris et devient le digne élève de son oncle Lambert-Sigisbert Adam. En 1759, à l'âge de vingt et un ans, l'Académie lui décerne le Grand Prix.

Pigalle l'avait eu aussi pendant quelques mois dans son atelier. Il était sorti de l'*École des élèves protégés,* et avait cédé la place à Louis-Simon Boizot, qu'il retrouva ensuite en Italie.

Le frère de Clodion, Sigisbert Michel³, remplaçait son oncle défunt, François-Gaspard Adam, à Berlin, ainsi qu'il a été prouvé, et Clodion arrivait à Rome le 25 décembre 1762; il resta au palais Mancini jusqu'en juin 1767 et revint à Paris en 1771.

¹ En établissant l'acte de décès d'Anne Adam, le 12 août 1787, on a commis une erreur en lui donnant quatre-vingt-quatre ans; elle n'en avait que quatre-vingts, étant née le 30 mai 1707. C'est sa sœur Barbe Adam qui est née le 29 octobre 1703. Les baptistaires dont nous reproduisons les calques sont précis à cet égard.

² 2 février 1738, paroisse Saint-Roch de Nancy.

³ On ne sait exactement si c'est de Sigisbert-François Michel ou de Sigisbert-Martial qu'il s'agit.

L'année suivante, Clodion passait avec le comte d'Orsay le marché que nous publions plus loin (page 44 [1]).

On sait que Clodion fit encore un voyage en Italie, vers le commencement de 1774, mais surtout dans le but de choisir des marbres à Carrare, pour le fameux jubé de la cathédrale de Rouen, jubé qu'on vient de démonter récemment [2].

Mais cette absence fut de courte durée, et, vers le mois d'août, l'artiste rentrait à Paris.

Lors de son mariage avec Flore Pajou, nous relevons parmi les noms des témoins celui de Michel Le Noir, cousin de Clodion, et nous voyons dans les registres des Archives municipales de Nancy un certain nombre de membres de la famille Le Noir, choisis pour parrains et marraines des enfants Adam et Michel; Thérèse Le Noir était, du reste, la femme de Nicolas-Sébastien Adam.

Clodion, dont la fortune dura vingt ans, quitta Paris aux débuts de la tourmente révolutionnaire et revint dans sa ville natale, poussé plutôt par le manque de travail que par la crainte d'être dénoncé comme suspect.

D'après une légende très accréditée à Nancy, Clodion se serait caché dans la maison qu'il décora de si saisissantes allégories patriotiques, rue Saint-Dizier, n° 22; mais il est prouvé aujourd'hui,

[1] L'église d'Orsay ne renferme plus aucun souvenir des comtes d'Orsay, mais leur chapelle funéraire, qui en est séparée par un espace d'environ un mètre, communiquait autrefois avec elle.

Cette chapelle présente la forme d'une tour dont les murs, très épais, et la crypte sont seuls intacts, un incendie survenu vers 1853 ayant détruit la voûte de la toiture et l'ornementation intérieure. La crypte, qui a conservé sa forme primitive, sert aujourd'hui de fromagerie; l'étage situé au-dessus contient deux pièces assez spacieuses dont les plafonds modernes supportent une sorte de grenier fort élevé de forme octogonale. Dans quatre pans intermédiaires on remarque fort bien les empreintes de quatre pyramides qui devaient, selon toute apparence, faire partie des mausolées des comtes et comtesses d'Orsay.

La coupole qui éclairait cette vaste tour fut détruite lors de cet incendie. Il ne reste aucun vestige de la tribune avec motifs égyptiens ni du mausolée dus au ciseau de Clodion. L'entrée de la chapelle porte encore un fragment de frise retenu par deux appliques sculptées. Un souterrain relie la crypte au château, ou du moins aux fondations de l'ancien château, sur les ruines duquel on a édifié une construction moderne.

[2] Nous ferons remarquer que l'une des figures en bois sculpté, de grandeur naturelle, qui ornent les angles du catafalque de la cathédrale de Nancy, a une ressemblance frappante avec celle de sainte Cécile que Clodion exécuta pour la cathédrale de Rouen.

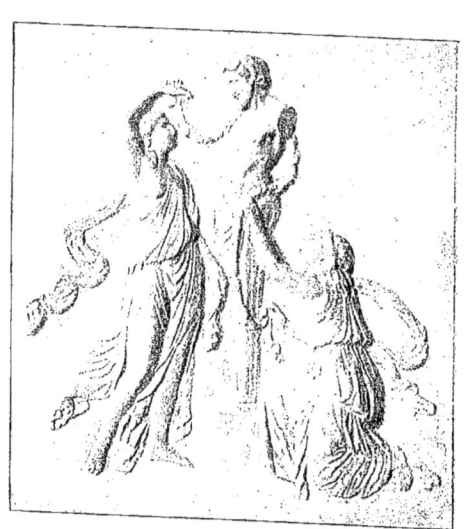

PANNEAU MODELÉ PAR CLODION
CHATEAU GRIGNON, NANCY
(Moulage. Collection A. Jacquot.)

par les nombreux travaux qu'il a faits pendant son séjour en Lorraine, qu'il y vécut tranquillement[1]. Il ne vint pas à Nancy pour se reposer, mais, croyons-nous, pour chercher une diversion à ses chagrins domestiques[2]; son divorce avec sa femme, Flore Pajou, fut en effet prononcé pendant son séjour dans cette ville[3], le 13 pluviôse an I. La diversion cherchée, l'artiste la trouva dans le travail.

Le *Château Grignon* (aujourd'hui transformé en usine), rue Claudot, était autrefois une sorte de villa bâtie hors des fortifications, dans le redan du bastion des Dames, attenant au palais ducal, à l'emplacement des fossés comblés par l'ordre de Richelieu. Cette habitation, sans doute la retraite dissimulée de quelque joyeux viveur à l'époque de la Révolution, était une coquette et charmante cachette masquée par un fouillis de verdure. La seule pièce intacte est, au premier étage, la chambre à coucher, toute boisée avec les panneaux supérieurs garnis de motifs dédiés à l'Amour, modelés par Clodion; fig. 3, la cheminée en pierre est ornée de sculptures allégoriques ainsi que l'alcôve. Quant au rez-de-chaussée, où se trouvaient aussi des panneaux de Clodion, il a été transformé en logements d'ouvriers; Clodion a-t-il habité cette charmante retraite[4]?

Nous avons eu la permission du propriétaire actuel, M. Pernot, de prendre des moulages des panneaux. Dans une autre maison de campagne située à proximité du *Montet,* près Nancy, nous avons découvert un kiosque de jardin d'été dont les murs sont extérieurement décorés de bas-reliefs de Clodion. Ils représentent une lutte d'amours à cheval sur des boucs, lutinant une chèvre ou grimpant sur des arbres.

[1] Voir ci-contre, planche XXXVII.

[2] M. Jules Guiffrey, dans son étude sur Clodion, parle des tristesses qui assaillirent notre artiste. Il avait fait élever une fille, Marie-Augustine, née d'une liaison éphémère. Cette fille abandonna deux fois son malheureux père pour suivre un nommé Marin, élève préféré de Clodion; elle se maria plus tard, eut des enfants, et mourut dans une profonde misère. (J. Guiffrey, *le Sculpteur Clodion*, p. 407 : *Gazette des Beaux-Arts*, mai 1893.) Voir notre étude, p. 95.

[3] 1er février 1794.

[4] Cette maison a appartenu aussi à M. le comte Molitor. Le genre d'ornementation de Clodion a été reproduit en carton-pâte mélangé de colle et de sable par un nommé Detrois, demeurant à Nancy, à l'époque, faubourg Saint-Pierre, rue de Strasbourg actuelle. Nous avons aussi remarqué, dans le jardin de la propriété de M. Pernot, quatre belles statues en pierre représentant des dieux de la mythologie.

Enfin plusieurs médaillons et bas-reliefs existent encore dans un ancien café de Nancy. Des statuettes, se rapprochant de celles des candélabres dits du Garde-Meuble, complètent cette série. La librairie Gonet (rue des Dominicains, n⁰ˢ 12 et 14, à Nancy) possédait aussi, au-dessus des rayons de sa bibliothèque, quatre frises de Clodion représentant les *Quatre Saisons*. L'une de ces frises a été brisée. Les trois autres furent sauvées, grâce à l'intervention d'un artiste consciencieux et connaisseur, M. Martin, ancien maître menuisier de Nancy, à qui nous sommes redevables de précieux renseignements. Ces frises furent généreusement données au musée Lorrain par M. Brouillon, propriétaire de l'immeuble où elles se trouvaient. C'est tout ce que possède la ville de Nancy de l'artiste qui nous occupe.

Clodion trouva à Nancy de nombreux amis, mais il reçut un accueil tout particulier dans la famille de l'architecte Grillot. Nicolas Grillot possédait une propriété à Boudonville, près Nancy, au lieu dit « la Croix gagnée ». Cette propriété était appelée la *Calaine*, parce que, dit Lionnois, « depuis son sommet qui borde « le chemin élevé de la carrière qui en est voisine, elle *cale* ou « *baisse* jusqu'à son extrémité qui ne finit qu'au bord méridional « du ruisseau qui alimente le moulin ».

Lionnois cite un groupe de *Bacchus et Ariane*, de grandeur naturelle, dû au sculpteur Labroise de Nancy, placé dans un salon de verdure et d'acacias à la Calaine. Dans un autre bosquet voisin était une statue de *Bacchus* sur son piédestal. De vieux Nancéiens nous ont affirmé qu'il y avait dans cette maison de campagne un assez grand nombre de statues et d'ornements intérieurs dus à Clodion. Nous regrettons que tout ait été dispersé, mais Clodion a sculpté le médaillon de Grillot.

L'architecte est représenté de proportion naturelle, avec les cheveux relevés en natte et maintenus par un peigne en haut de la tête, à la mode des *Incroyables*.

Grâce à l'obligeance de M. Ferdinand Genay, architecte diocésain à Nancy, arrière-petit-fils de Grillot, possesseur du médaillon, nous avons pu en prendre un moulage (fig. 4).

Citons encore deux *Faunes enfants*, terre cuite, absolument originaux, faits par Clodion à Nancy, qui les exécuta pour M. Deguillay, ancêtre de la famille de M. Cordier, ancien député de Toul.

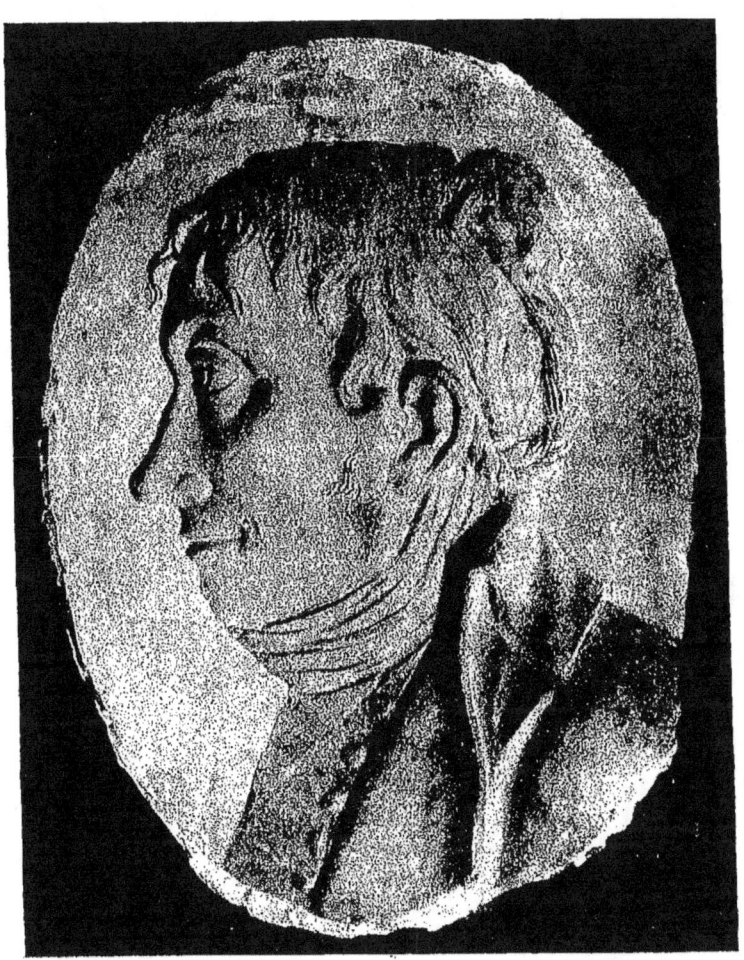

PORTRAIT DE NICOLAS GRILLOT
ARCHITECTE DE NANCY, AMI DE CLODION (PAR CLODION)
(Appartenant à M. F. Genay, architecte à Nancy, descendant de M. Grillot.)

Il faudrait rappeler aussi deux bas-reliefs exécutés dans le château de Saint-Cloud et dont il ne reste aujourd'hui que des fragments[1].

M. Cordier possède également deux médaillons en terre cuite qui sont en tous points semblables à ceux des vases faits par Clodion en 1782 pour le palais de Versailles, vases en marbre blanc qui firent partie de la fameuse vente San Donato en 1879.

A mentionner aussi le *Baiser donné*[2] et le *Baiser rendu*[3], qui figurèrent à l'Exposition rétrospective de Nancy en 1875, dont M. Auguin a donné une description.

M. Lepage, dans ses *Archives de Nancy*[4], a trouvé la mention suivante :

« Érection d'une statue pédestre de marbre blanc à Stanislas Iᵉʳ, « projet proposé à M. Durival, lieutenant général de police. L'auteur « de ce projet demande que la statue soit érigée à la place occupée « par la fontaine du pont Moujard; qu'elle soit placée dans une « niche pratiquée dans la maison formant l'angle de la rue, et sur- « montée de cette légende : *Stanilao 1°. Re. Pol. Loth. et BA. Duci* « *Principio optimo maximo benefactori suo. Civitas Nanc. anno* « *MDCCLXX*. Le prince, suivant un dessin au lavis joint au « projet, aurait été armé de toutes pièces, tenant en main le bâton « de commandement; l'auteur conseille de faire faire la statue à « Rome, et il propose, entr'autres artistes, M. *Clodion* (Claude- « Michel de Nancy), petit-fils des Adam, au moins aussi habile « qu'eux et qui sort de l'Académie de France où il était pension- « naire du Roi. »

Un portrait de Clodion, fait aux deux crayons par Mme Adam, don de M. Vital-Dubray (palais ducal de Nancy), et que M. Thirion a fait reproduire en tête de son ouvrage, nous montre cette figure, toujours fine malgré l'âge, et présentant avec le portrait de son oncle, Lambert-Sigisbert Adam[5], une analogie surprenante.

Pendant son séjour en Lorraine, Clodion fit un grand nombre de modèles pour la manufacture de Niederviller.

[1] Voir p. 35 les figures 5 et 6.
[2] Terre cuite appartenant à Mme Phulpin, née Morey, aujourd'hui à Saint-Dié (Vosges).
[3] Biscuit de Niederviller, fait par Clodion; appartient à Mme Bouvier, place d'Alliance, Nancy.
[4] *Archives de Nancy*, t. III, p. 127.
[5] Portrait de Peyronneau. (Musée de l'École des Beaux-Arts.)

Le calme revenu, Clodion reprit, en 1798, le chemin de Paris, où Sigisbert Michel l'avait précédé après un séjour en Lorraine.

Il exposa son groupe du *Déluge* au Salon de 1800. C'est à cette époque que remonte la commande faite à l'artiste d'un buste de Tronchet. Il concourut peu après aux sculptures de la colonne Vendôme et modela le bas-relief de l'Entrée des Français à Munich pour l'Arc de triomphe du Carrousel.

Il exécuta encore sa statue de *Jeune fille donnant à manger à des oiseaux*, exposée au Louvre en 1806, qui lui valut le *Prix d'encouragement*, évalué à 3,000 francs, et termina un marbre ébauché par son ami Monot, mort en 1806, *Jeune fille au papillon*.

Une pneumonie l'enleva, le 28 mars 1814, dans ce logement de la Sorbonne que l'État lui avait concédé, et il mourut au moment précis où la France impériale semblait agoniser, lorsque l'armée de Napoléon tentait un dernier effort à Bondy pour arrêter les troupes prussiennes qui allaient envahir Paris.

Il fut inhumé le surlendemain de son décès, 30 mars 1814.

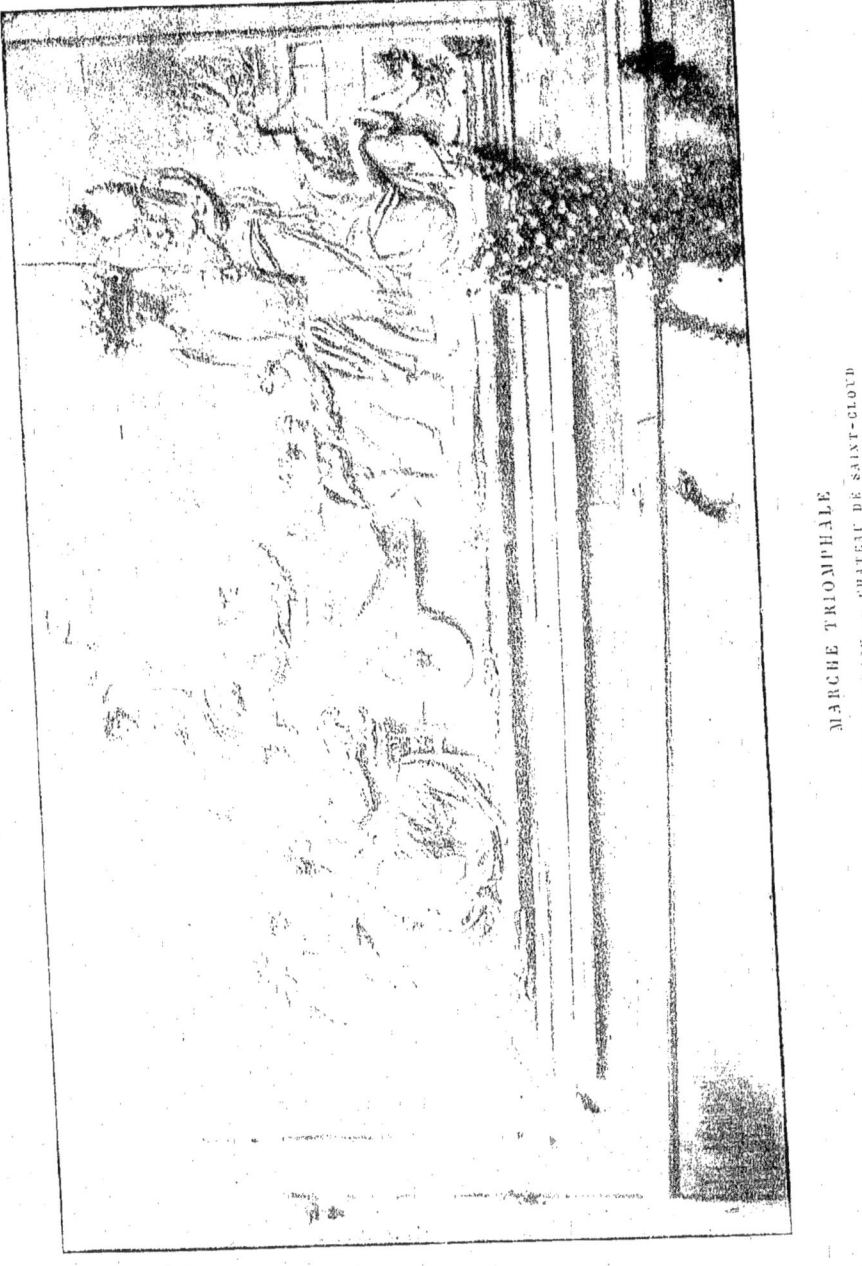

MARCHE TRIOMPHALE

BAS-RELIEF DE CLODION. — CHATEAU DE SAINT-CLOUD

(Fragments actuellement dans l'atelier du sculpteur Joscheri, à Paris.)

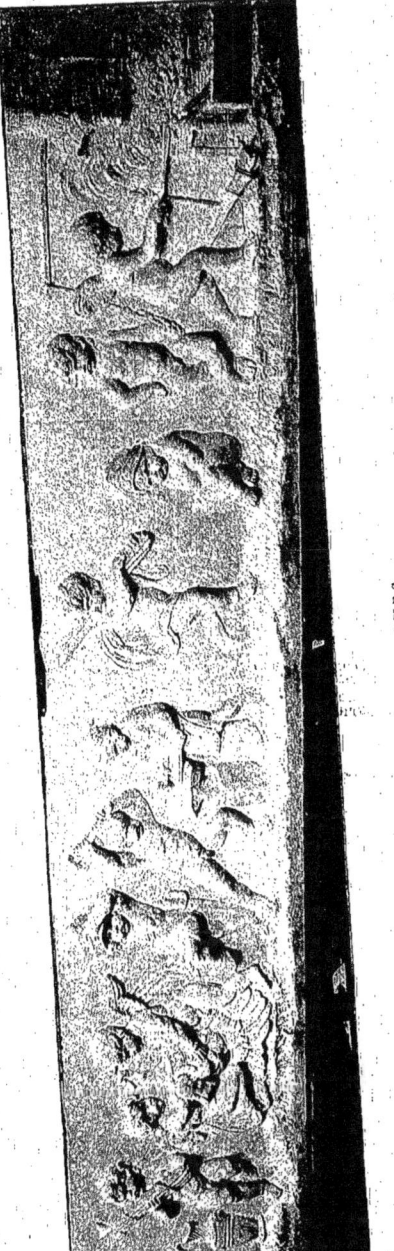

AMOURS

BAS-RELIEF DE CLODION

(Maison de la rue Saint-Dizier, n° 22, à Nancy)

PIÈCES JUSTIFICATIVES

II

ACTES D'ÉTAT CIVIL

DOCUMENT I

ACTE DE MARIAGE DE THOMAS MICHEL[1]

Thomas Michel

L'an mil sept cent vingt cinq le trentieme aoust après avoir la publication faite en la manière accoutumée entre Thomas Michel de St Jean maître Boulanger fils de Boffeur et feu Michel St Jean maître Boulanger vivant Bourgeois de Nancy et Catherine de Roche en l'église St Roch de Nancy d'une part et Thomas Michel originaire de Dame de Metz. Estienne Vivot Jean Ami Nancy et Ma Catherine Laurent et St Gilles Anne Adam fille du Sr Ligibert adam Laurent de galle fils et homme fils de feu St Marc Laurent touy de madeleine fuites n'autre part nous n'avons incun opposition ny empechement. Je soussigné curé de la paroisse des St Esteur de Nancy, en témoignage d'estre une de la Fabrique des St Esteur de Nancy, en témoignage d'icelle avons unis par le Sr accord ce très honorable prêtre de Lorraine des fidelles au tout en l'acte de vingt-cinquieme je d'aoust official des Lorette

[1] Les actes qui suivent ont été, pour la plupart, ou publiés ou résumés par M. Thirion, dans son ouvrage, *les Adam et les Clodion* (1885, in-4°), mais en raison de quelques inexactitudes qui ont échappé à l'historien de Clodion, nous croyons utile de donner ici le fac-similé des actes en question.

DOCUMENT II

ACTE DE NAISSANCE D'ANNE ADAM, FEMME DE THOMAS MICHEL

Anne fille légitime de Siméon Adam Scieffeur St Barbiereur de Nancy et de Sa soeur Gertrude et née le 9 e et baptisée le 20 e may 1707 les p François Noël Marchand Barrois et m de Anne Adam Marraine F. Nicolas

Anne adam

x La mot Siméon ajouté est le nom de famille qui est apposé Geffroy vic. b. d. val Guibert curé de ce Charlier

DOCUMENT III

ACTE DE DÉCÈS D'ANNE ADAM, FEMME DE THOMAS MICHEL

a.1120

Adam native de Nancy agée de quarante-vingt quatre ans veuve du Sr Michel Thomas Sculpteur décédé Sa majesté prussienne est décédée entre onze heures et minuit le douze aout mil sept cent quatre vingt sept inhumée au cimetière de la paroisse en présence des Srs Claude Louis puissant Conseiller du roy Eliex des officiers Lalorette Lemerci fils a signé avec nous et Sr N Joseph Thiery prêtre de la communauté de cette paroisse

Puissant Thiery Guibert curé Lorette communauté

DOCUMENT IV

ACTE DE NAISSANCE DE SIGISBERT-MARTIAL MICHEL

Sigisbert martial fils légitime de Thomas Michel marchand, et Jeanne Adam son épouse. ayé et a été baptisé le treizième janvier 1787. Parrain Sigisbert Adam Sculpteur, Marraine Marie Barbe Adam épouse de D. Adam Sculpteur lesquels ont signé Adam, B. Le Leal

DOCUMENT V

ACTE DE NAISSANCE DE SIGISBERT-FRANÇOIS MICHEL

Sigisbert françois fils légitime de M. Thomas Michel Md. et de Jelle une Adam son épouse Est né et a été baptisé le vingt quatre de Septembre de l'année Mil Sept Cent Cinquante Sept à Auxonne ses parrain M. Sigisbert Adam et Dame Marine Mr le Barbe Adam M. Thomasin Adam ont signé le Doux B. Adam Barbe Adam

DOCUMENT VI

ACTE DE NAISSANCE DE CLAUDE-FRANÇOIS MICHEL

Claude françois fils légitime du S͏ʳ Thomas Michel marchand
des huit dans son épouse, est né le vingt sous a été
baptisé le vingt trois novembre 1729. Parain le Sieur
Claude françois Thomassin, ydevant procureur à la Cour
Maraine Damoiselle Marie Anne Noël, épouse du Sieur
Thomassin Lagnier ont signé

Noël Thomassin

DOCUMENT VII

ACTE DE NAISSANCE DE LAURENT MICHEL

Laurent fils légitime de S͏ʳ Th. Michel marchand de Dienze, et Denise, sa
Epouse est né et a été baptisé le dix huit de mois de Janvier de l'année
mil sept cent trente un, il a eu pour parrain Le Sieur
Bourgeois et pour maraine
Bourgeois Lyonne du S͏ʳ Dominique Boilargent, tous les quels
ont signé Gonay et Madelaine B......

ACTE DE NAISSANCE...

Anne Baptiste fille légitime de Thomas Michel marchand et de Anne Adam sa femme est née et baptisée le vingt sept juin 1783 ses parrain et marraine soussignés

Adam B Leclerc

DOCUMENT IX

ACTE DE NAISSANCE DE NICOLAS MICHEL

Nicolas fils légitime du S.r Thomas michel marchand et de xxx Anne Adam son épouse est né le 17 novembre 1793 et a été Baptisé le lendemain sur le même nom. Parrain le S.r Nicolas Rouffaux tireur de marc antoine Rouffaux tireur des journaliers de A.R. marraine Delle Barbe Adam fille du S.r Sigisbert Adam sculpteur qui ont signés nicolas Rouffaux Barbe Adam

Tristand
prêtre

DOCUMENT X

ACTE DE NAISSANCE D'ANNE-FRANÇOISE MICHEL

Anne françoise fille
légitime de Thomas
Michel fraiseur et
D'anne Adam sa
femme est née baptisée le treize décembre 1734.
Parain Nicolas Adam cuipteur chez le roy de france
Représenté par Jean Brier Sergeur de Boisez marraine
Sebastienne Adam son épouse de S'Adam sculpsent les quels
ont signés ormarqués
B. Le deal
B. Buffon Vic dom Ref

DOCUMENT XI

ACTE DE NAISSANCE DE BARBE MICHEL

Barbe fille légitime de Thomas Michel
marchand bourgeois de S'Rey et de anne adam sa
femme est née et baptisée le sept may 1736
parain et marraine Monsieur Charles Joseph baudouin
francois et Compy. Mathieu de mouton
maître de Compy.
Baudouin

Ferrier Curé

DOCUMENT XII

ACTE DE NAISSANCE DE PIERRE-JOSEPH MICHEL

Pierre Joseph fils legitime du S^r Thomas Michel, marchand bourgeois de Nancy et de Jeanne Adamson son Epouse est né et a été baptisé le second Novembre 1734. Parrain Pierre Jos^h Thomassin ancien huissier à la cour, marraine Anne Adamson son Epouse, lesquels ont signés. P. Yervelle Anne adam Abitreau Vic. de S^t Roch

DOCUMENT XIII

ACTE DE NAISSANCE DE CLAUDE MICHEL, DIT CLODION

Claude fils legitime de Thomas Michel Marchand Tapissier et de Anne Adamson son Epouse est né et a été baptisé le vingtieme Decembre 1738. Parrain le S^r Claude Dry, Chirurgien des fredin Messire le Duchesse Royale, Marraine Jeanne Gabriel Jamier, lesquels ont signé. Signé + marque de Claude Dry + Anrien Colin M^he de S^t Roch Abitreau M^tre Jn^e sub^tituto

DOCUMENT XIV

ACTE DE MARIAGE DE CLODION AVEC CATHERINE-FLORE PAJOU

(*État civil de quelques artistes français,* par Eugène Piot. Paris, 1873, in-4°, p. 24-25.)

DOCUMENT XV

ACTE DE DIVORCE DE CLODION ET DE CATHERINE-FLORE PAJOU

(*Même source,* p. 25.)

PIÈCES INÉDITES

I

MARCHÉ PASSÉ AVEC LE COMTE D'ORSAY POUR L'EXÉCUTION D'UN MAUSOLÉE [1]

9 novembre 1772.

§ 1er.

Première pièce inventoriée, cote cinq.

Nous soussignés comte d'Orsay, d'une part, et Michel Claudion sculpteur, d'autre part, avons fait et arrêté les marchés et conventions ci-après :

1° Que moy Claudion promet et m'oblige de faire et exécuter dans l'espace de trois années à compter de ce jour un mausolée en marbre blanc de Kara du plus beau et du moins veiné qu'il me sera possible de trouver sur les lieux dans les blocs de la proportion de cinq pieds sept à huit pouces de hauteur sur quatre pieds de largeur et de trois pieds six pouces d'épaisseur qui doivent servir à faire ledit ouvrage dans la forme ci-après.

Ce mausolée représentera Madame la comtesse d'Orsay aussi ressemblante qu'il sera possible, étant obligé de faire un model en terre d'après le portrait de M. Drouais, elle paroitra s'elever d'elle-même et sortir légèrement du tombeau au son de la trompette d'un ange qui annonce le jugement dernier, sur le devant du tombeau sera un bas-relief en marbre blanc conformément à l'esquisse approuvé par M. d'Orsay et encadré

[1] Pièces provenant de la collection de feu M. le baron Jérôme Pichon, président honoraire de la Société des bibliophiles français, et acquises par l'auteur du présent mémoire.

dans une bordure de plomb bronzé ou doré à la volonté de M. le comte d'Orsay. A la droite du tombeau sera un enfant qui jette avec vivacité une draperie sur la moitié d'un écusson double auprès duquel est une couronne renversée et quelques branches dispersées. Ce génie laisse éteindre un flambeau renversé à la gauche du tombeau; sur le même socle sera une cassolette antique accompagnée de branches de cyprès entrelassées et d'où s'élève de la fumée, le tout placé sur un socle sur le devant duquel il y aura une table de marbre noir où sera gravée l'inscription à la mémoire de la deffunte.

2° Que je m'oblige d'exécuter ce mausolée dans la même intention et la même idée que l'esquisse approuvé de M. le comte d'Orsay excepté que l'ange sera un peu plus élevé dans la grande exécution qu'il ne l'est dans le petit model. La statue de la femme, celle de l'ange et du génie seront exécutées en marbre de grandeur naturelle.

3° Le tombeau sera exécuté en marbre de Postore le plus beau qu'il sera possible au S^r Claudion de trouver, dans l'espèce de celui ou il y a plus de noir que d'autre couleur et plaqué sur un massif de pierre avec la solidité la plus grande. La table de dessus du tombeau sera de même marbre. La drapperie que l'enfant jette sur l'écusson sera d'un marbre riche pour imiter une étoffe et de la plus belle qualité. Les consoles du tombeau du même marbre noir orné de feuillages de plomb doré dans les cannelures si cela est jugé nécessaire pour la perfection de l'exécution. Le socle du tombeau sera de marbre blanc veiné plaqué. Sur un massif de pierre avec la table de marbre noir marqué ci-dessus de grandeur proportionnée et sur laquelle sera gravé l'inscription.

4° Que moy Claudion m'oblige de faire exécutter la cassolette, l'écusson et les cyprès avec la couronne et généralement tout ce qui doit être en plomb avec la perfection que l'ouvrage exige. L'écusson et la couronne doivent être dorés ainsi que quelques ornements de la cassolette et ce qui sera nécessaire dans les branches de cyprès, le reste sera en couleur de bronze antique, les nuages qui portent l'ange seront de marbre blanc et imiteront la nature autant qu'il sera possible.

5° Arrivant le décès dudit S. Claudion avant la position et perfection dudit ouvrage les modèles parfaits ou commencés et tous les marbres qui seront ebauchés seront remis à M. d'Orsay par les héritiers du S. Claudion, le tout pour faire par M. d'Orsay achever et poser ledit ouvrage par tel artiste qu'il voudra choisir. Le présent marché demeurera nul pour ce qui restera à en être exécuté. Et qu'il en sera de même pour moy comte d'Orsay que mes héritiers seront obligés de faire terminer ledit mausolée par led. S. Claudion sans pouvoir rien diminuer des conditions spécifiées sur le présent marché.

« Si M. le comte d'Orsay se trouve en avance avec led. S. Claudion, les héritiers dudit sieur seront tenus de rembourser et rendre à M. d'Orsay les sommes qu'il auroit pu avancer aud. S. Claudion pour les ouvrages qui pourroient n'être pas terminés à la déduction cependant de ce a quoy par experts nommés tant par M. d'Orsay que par lesdits héritiers dudit S. Claudion seront estimés les ouvrages faits ou commencés, et au contraire s'il se trouvoit qu'il fut dû au S. Claudion, M. d'Orsay sera tenu de payer et rembourser aux héritiers dudit S. Claudion le montant de l'estimation qui sera faite comme est dit ci-dessus des ouvrages commencés.

Et moy comte d'Orsay promet payer aud. S. Claudion pour l'exécution dudit mausolée la somme de *vingt-deux mille livres* en y comprenant les autres objets énoncés cy dessus, de laquelle somme je m'oblige à payer au S. Claudion quinze cent livres d'icy au premier janvier mil sept cent soixante treize. Quatre mille cinq cent livres en argent ou en lettres de change sur l'Italie à son choix d'ici au premier de may de la même année. Mille livres à l'arrivée des marbres à Paris. Sept mille livres en sept payements égaux de trois mois en trois mois dont le premier se fera au premier août mil sept cent soixante treize, le second trois mois après et ainsi de suite. Deux mille livres à l'instant de la position de l'ouvrage à *Orsay* et six mille livres six semaines après la perfection et exposition de l'ouvrage.

Les fondements de massif en pierre avec la solidité nécessaire seront ordonnés par M. Claudion et construits aux frais de M. d'Orsay qui sera tenu comme il est d'usage de fournir les chevaux et les voitures nécessaires pour le transport des dits ouvrages en marbre depuis l'attelier du sculpteur jusqu'à l'*Église d'Orsay* et fournira les échafaudages nécessaires; entendant néantmoins M. le comte d'Orsay entrer nullement dans les frais d'aucuns ouvriers et n'être point garant des accidents qui pourroient arriver aux dits ouvrages jusqu'au moment ou ils seront enlevés de l'attelier du dit S. Claudion pour être transportés à Orsay ; mais il consent de supporter les risques de ce transport pour les evenements qui pourroient seulement résulter des voituriers ; il est convenu que le d. S. Claudion fera toute les réparations convenables en cas d'accidents sans pouvoir exiger aucune augmentation ny indemnité.

Les ouvrages ci dessus annoncés et compris dans les dits vingt deux mille livres sont un model en terre cuite et un autre en platre d'un amour de grandeur naturelle déjà terminé, six petits models en terre cuite, dont trois sont déjà terminés sur des petits socles en marbre de hauteur convenable, le tout devant être fourny incessamment par le S. Claudion à M. d'Orsay, un model en terre désigné cy dessus d'un bas

relief pour un cabinet, le petit model en terre du mausolée et le model original qu'il fera pour la tête de Mad° d'Orsay.

Dans le cas où il arriveroit quelque accident au vaisseau, barque ou Bateau chargé des blocs de marbre nécessaires pour le dit mosolée, la perte qui en résultera à cause de la dégradation ou perte des dits marbres sera constaté par les états et mémoires en règle que le d. S. Claudion représentera et elle sera supportée par M. le comte d'Orsay et le d. S. Claudion chacun par moitié, à moins qu'il ne préfère de faire assurer lesdits vaisseau, barque ou batteau, et alors ils payeront également chacun par moitié le prix des assurances.

Fait double entre nous, moy comte d'Orsay assisté de M. Rabache avocat au parlement, mon curateur aux causes et mon tuteur aux actions immobiliaires le dix neuf novembre mil sept cent soixante douze.

*Rabache le cte d'Orsay
 Michel Clodion*

De plus nous soussignés sommes convenus le 4 mars 1775, 1° que moi Clodion executerai deux figures de pierre de Tonnerre dont Mon dit sieur C¹° d'Orsay me fournira les blocs représentant un Égyptien et Égyptienne de la hauteur de sept pieds et demie supportant un dé de même pierre ou seront gravés des caractères égyptiens et destinés à porter la tribune qui doit être construite en face du mausolée pour le prix et somme de douze cents livres, convenant que les dites figures seront terminées et posées dans le temps convenu pour ledit mausolée.

2° Que j'exécuterai une petite figure en marbre blanc de la plus belle qualité représentant un Amour et destiné pour une pendule, et à servir de portrait, et de même l'autel destiné à porter le vase qui renfermera la pendule, lequel sera d'albatre au choix do mon dit S. et trois marches de serpentine de la proportion nécessaire pour porter ledit autel pour le prix et somme de douze cent livres, M. le comte d'Orsay se réservant de faire exécuter à ses frais le vase, et généralement tous les bronzes destinés à orner et enrichir la dite pendule et se réservant de disposer des modèles concernant les dits objets.

Les dits articles et ceux mentionnés cy-dessus arrêtés et faits doubles entre nous à Paris le quatrième jour du mois de mars mil sept cent soixante et quinze.

§ 2

Au citoyen Claudion, n° 33, rue Neuve des Mathurins.

Paris, ce 25 fructidor.

Tirou. Guillou.

Citoyen,

La liquidation des créances sur les émigrés ne se faisant pas aussi promptement que je me l'étais imaginé, et les rentrées par conséquent étant plus éloignées que je ne l'avois cru, je me trouve obligé de vous demander un peu d'argent; vous devez sentir que mes moyens ne sont pas suffisants pour continuer une œuvre aussi considérable que celle qu'il m'a fallu faire pour mettre vos affaires et toutes celles dont je suis chargé en état d'être liquidées. Il faut donc que mes clients se prêtent un peu à la circonstance et j'espère que vous ne vous refuserez pas à me faire remettre au premier moment une somme de 50 livres, dont je vous donnerai quittance et dont je vous tiendrai compte sur vos liquidations.

Salut et fraternité,

Guillou.

Huitième et dernière pièce inventoriée, cote cinq.

Rue Montmartre, n° 263, près celle de la Jussienne.

§ 3

Au citoyen Clodion, sculpteur,
rue Neuve des Mathurins, chaussée d'Antin, n° 33.

Septième pièce, cote cinq.

4° Division, domaines nationaux, Section du passif, 2° bureau liquidant.

LIBERTÉ (timbre) ÉGALITÉ
Préfecture du département de la Seine.

Paris, le 27 germinal an IX
de la République française.

CITOYEN,

Vous êtes invité à passer le 2 ou le 5 ou le 9 d'une Décade, depuis 10 heures jusqu'à 2 au bureau de la liquidation des émigrés, place Vendôme n° 18, pour y conférer sur votre créance contre l'émigré Grimod d'Orsay.

JULLIEN, liquid^r.

Rapporter un certificat de la municipalité et des notables d'Orsay (légalisé par la municipalité du canton), attestant que le mausolée de marbre pour la feue dame Grimod d'Orsay, et que l'émigré Grimod d'Orsay, son mary, avait chargé le C^{en} Clodion, sculpteur à Paris, d'executer a été réellement effectué et a été amené conduit et transporté après sa perfection dans cette commune pour laquelle il étoit destiné, en foy de quoy, etc.

§ 4

Sixième pièce, cote cinq.

L'an mil sept cent quatre vingt treize le trois octobre à la requête de dame Marie Antoinette de Caulaincourt veuve en premières noces de M. Pierre Grimoard Dufort et en secondes noces de M. Jean Jacques le franc de Pompignan demeurant à Paris, rue Cassette faux bourg Saint-Germain créanciere de Pierre Gaspard Marc Grimaud d'Orsay de quatre cent seize livres détail qu'il lui a complété par acte passé devant M^e Omlat et son confrère notaires à Paris le 7 août 1787 dont il luy est dû quatre années et demie au premier juillet dernier, et opposante à la vente de ses meubles et effets inv. les mains de M^e Piguier huissier Priseur qui a fait lad. vente et pour laquelle d. dame de Pompignan domicile est élu en la maison de M^e Aubache homme de Loy Rue du Pot de fer Paroisse Saint Sulpice. J'ai Jean François vaquez n^{er} averge aux ider Chatelet econd^{er} au tribunal de Paris en la section de la Croix Rouge de Paris, cy devant rue des fossés S^t Germain des Prez n°. 15.

Soussigné fait sommation au sieur Claude Michel Surnommé Clodion sculpteur de l'Académie demeurant à Paris rue Neuve des Mathurins, Chaussée d'Antin, au domicile par luy élu chez M. Olivier avoué, rue des Massons n° 27 audit domicile parlant à un clerc qui n'a pas dit son nom de ce sommé.

De comparoitre et se trouver mercredi prochain cinq octobre de présent mois dix heures du matin par devant Messieurs composant le bureau de Paris près le tribunal du septième arrondissement du département de Paris séant à la cy devant abbaye Saint-Germain des près comme étant juges du domicile de M. d'Orsay,

Pour être entendu et concilier si faire se peut sur la demande que Ma d. Dame de Pompignan eût d. février contre le susnommé formée à l'égard dud. M° Piguier huissier priseur qui a fait la vente des meubles et effets appartenant à ce dit Sieur d'Orsay, rendre compte du prix provenant de lad. vente et en représenter le reliquat et en ce qui concerne les sieurs Deschamps, Godin et aultres opposants à la vente, représenter leurs titres pour pouvoir contribuer à l'amiable le prix de lad. vente et donner main levée de leurs oppositions à M. d'Orsay partie saisie concentir auxd. contributions et paiement sinon et à faute de ce faire je luy ai déclaré qu'il sera donné défaut et que Mad. Dame de Pompignan se pourvoiera ainsi et de la manière qu'elle avisera et afin que le susnommé n'en ignore je lui ay a son d. domicile élu et parlant comme dessus laissé la présente copie P. M. Clodion au domicile de M. Ollivier rue des Maçons n° 57.

§ 5

Sommation d'exécuter. Cinquième pièce, cote cinq.

L'an mil sept cent quatre vingt onze le vingt sept° jour de septembre, à la requête du S. Claude Michel surnommé Claudion, sculpteur de l'Académie demeurant à Paris rue Neuve des Mathurins chaussée d'Antin et pour lequel domicile est élu en la maison de Anne Louis Ollivier avoué dans les tribunaux de Paris y demeurant rue des Maçons paroisse S¹° Geneviève, J'ai Didier Jourdheuil huissier averge au cy devant Chatellet de Paris demeurant rue de la Harpe paroisse S¹ André des Arts Soussigné. Signifie et laissé copie au S. Grimod d'Orsay demeurant à Paris rue de Varennes Hotel d'Orsay audit domicile parlant à une femme qui n'a dit son nom de ce sommé,

D'un acte passé devant Audelle et son confrère notaires au Châtelet de Paris le dix huit décembre mil sept cent quatre vingt deux entre le requerant et le S. Pierre-Jean-Nicolas de Grandmaison fondé de la procuration spéciale dudit S. d'Orsay à ce qu'il n'en ignore et ait à se conformer et en vertu dudit acte même requête et élection de domicile que dessus j'ai huissier susdit et soussigné sommé et interpellé le S. d'Orsay de fournir au requérant dans vingt quatre heures pour tous delai les échaffaudages nécessaires pour mettre en place les figures et accessoires

du Mausolée énoncé audict acte lesquelles figures et accessoires sont depuis longtemps transportées à Orsay, plus de payer au requérant lors et à l'instant de la position dudit Mausolée la somme de deux mille livres le tout conformément audit acte, protestant de prendre le silence du Sr d'Orsay pour refus d'exécuter ledit acte et de se pourvoir pour l'y faire contraindre, et j'ay audit M. d'Orsay en son dit domicile en parlant comme dessus laissé copie tant de l'acte ci énoncé que du present.

<div style="text-align: right">JOURDEUIL.</div>

Enregistré à Paris le 28 7ᵇʳᵉ 1791. R 15⁰.

§ 6

Opposition sur M. d'Orsay. Quatrième pièce, cote cinq.

L'an mil sept cent quatre vingt onze le quatrième jour de septembre à la requête du Sr Claude Michel surnommé Clodion sculpteur de l'Académie demeurant à Paris rue Neuve des Mathurins Chaussée d'Antin et pour lequel domicile est élu en la maison de Mᵉ Anne Louis Ollivier avoué dans les Tribunaux de Paris y demeurant rue des Maçons n⁰ 27 paroisse Sᵗᵉ Geneviève, J'ay Didier Jourdheuil huissier averge au cy devant Chatelet rue de la Harpe paroisse Sᵗ André des Arts Sousigné signiffié et déclaré au Sʳ Piquier huissier priseur demeurant à Paris paroisse Sᵗ Sulpice au domicile en parlant à sa personne,

Que led. S. Clodion est opposant comme par ces présentes il s'oppose à ce que led. S. Piquier paye ni vuide ses mains d'aucune somme de deniers qu'il peut avoir provenant de la vente par lui commencée de meubles et effets de quelque nature qu'ils puissent être appartenant au Sʳ Dorsay demeurant à Paris rue de Varennes Hotel Dorsay a peine d'être garent et responsable des causes de la présente opposition à ce tel contraint par toutes voies dues et raisonnables lesquelles causes et moyens led. S. Clodion deduira en temps et lieu et par devant qui il appartiendra et ai aud S. Piquier aud domicile en parlant comme dessus laissé copie du présent.

<div style="text-align: right">JOURDEUIL.</div>

Michel Clodion

Enregistré à Paris le 27 7ᵇʳᵉ 1791. R 15.

§ 7

Troisième pièce, cote cinq.

Je soussigné Pierre Victor Raffeneau notaire à Paris y demeurant rue Montmartre section de Brutus, Reconnais et déclare avoir reçu du C^en Claude Michel surnommé Clodion la somme de mille livres à valoir sur les six mille livres qu'il me redoit seulement sur son obligation ces huit mille livres à mon proffit portant obligation jusqu'à concurrence des six mille livres que le S. Grimod Dorcay qui l'a consignée ne vaut plus que pour cinq mille livres m'obligeant après perception de lad. somme de six mille livres à luy tenir compte de faire remise de la somme de mille livres dans la même nature que j'auray reçu lesd. six mille livres à Paris ce deux floréal de l'an Deux de la République une et indivisible.

RAFFENEAU.

§ 8

Deuxième pièce, cote cinq.

Je Reconnais avoir reçu du C^en Michel Clodion la somme de cinq mille livres pour remboursement de pareille somme restante de celle plus forte dont Il m'avoit fait délégation sur la créance qu'il avoit encore à exercer contre M. Grimod D'Orsay suivant l'acte dont l'expédition est dans la main du C^en Guyhoux de laquelle somme je promets et m'oblige luy faire la Retrocession par acte devant notaire à sa première requisition mais à ses frais, à Paris le 12 Vendémiaire de L'an quatre de la République françoise une et indivisible.

RAFFENEAU.

§ 9

A Monsieur Monsieur Clodion Sculpteur, et agrée à l'Académie royale de peinture et de sculpture rue de la Chaussée d'Antin à Paris.

M. le C^te d'Orsay prie Monsieur Clodion de faire son possible pour venir diner lundi afin qu'on puisse statuer d'une manière définitive sur le raccommodage des gaines et bustes pendant le voyage d'Orsay qui est positivement déterminé pour le milieu de la semaine. Il désire aussi que M. Clodion fasse avertir le poëlier pour qu'on puisse travailler pendant l'absence de M. d'Orsay et le mieux seroit de lui donner rendez-vous pour le même jour lundi 13 si M. Clodion peut venir de bonne heure cela sera beaucoup mieux; et il fera plaisir à M. d'Orsay.

Ce samedi soir.

II.

MARCHÉ PASSÉ AVEC LE BARON DEMIDOFF POUR L'EXÉCUTION D'UN MAUSOLÉE.

15 décembre 1772.

§ 1er

Quatrième pièce, cote trois.

Nous soussignés Baron Demidoff d'une part et Clodion sculpteur d'autre part avons fait et arrêté les marché et conventions ci après :

1° Que Moy Clodion promet et m'oblige de faire et exécuter dans l'espace de trois ans à compter de ce jour un mausolé en marbre blanc, marbre de couleur, et partie en bronze dans la forme ci après.

Ce mausolée représentera un Ange qui tient de sa main droite un Cœur; et de la main gauche fait voire le tombeau d'où il s'élève Légèrement sur des nuages, à la droite du tombeau sera un enfant qui jette avec vivacité une draperie sur la moitié d'un écusson;

Ce genie laisse éteindre un flambeau renversé à la gauche du tombeau; sur le même socle sera une cassolette dans la forme antique d'ou s'élève de la fumée, le tout placé sur un socle. Sur le devant duquel il y aura un bas relief conformément à l'Esquisse approuvé de Mr Demidoff.

2° Que je m'oblige d'exécuter de grandeur naturel la statue de l'ange en marbre blanc l'enfant en bronze, et le portrait en médalion de marbre blanc.

3° Le tombeau sera exécuté en marbre noir plaqué sur un massif de pierre, et la table du dessus du tombeau sera du même marbre; le socle du tombeau sera de marbre blanc veiné plaqué sur un massif de pierre.

4° Que moy Clodion m'oblige de faire exécuter la Cassolette, l'écusson, la girlande qui soutient le médalion; le tout exécuté en bronze, et dorés par endroit où il sera jugé nécessaire;

Et moy Baron demidoff promet payer au dit S. Clodion pour l'exécution dudit mausolé la somme de *vingt mille livres,* de laquelle somme je m'oblige en payer au S. Clodion deux mille livres d'ici au premier février mil sept cent soixante treize, trois mille livres d'ici au premier de may de la même année, Dix mille livres en dix payements Egaux de deux mois en deux mois, donc le premier se fera au premier août mil sept cent soixante treize, le second deux mois après et ainsi de suite, Et cinq mille livres à l'instant de la perfection, et livraison de l'ouvrage.

Monsieur le Baron demidoff serat tenu comme il est d'usage de faire prendre dans l'attelier du sculpteur ces dit ouvrage et seront fait enquaisser

et transporter jusque à leur destination au frais de M' Demidoff, et que le s. Clodion n'entrera nullement dans les frais d'aucuns ouvriers; et n'être point garant des accident qui pourroient arriver aux dits ouvrages des l'instant qu'ils seront enlevés de l'attelier dud. S. Clodion, pour être transportés en Russi.

Fait Double Entre nous, moy demidoff et Clodion le quinze Décembre mil sept cent soixante Douze.

Monsieur tourtou et Dore payëra par cette ordre de M' demidoff à M' Clodion la somme de vingt mille livres celont les terme fiquecée et spesifié sur le présent marché.

§ 2

A M. de Glodion, à Paris.

St Pétersbourg, le 1er d'avril 1774.

Première pièce invᵗᵉ, cote trois.

Enfin, Monsieur, après bien des fatigues et des peines Dieu mercie je suis heureusement arrivé dans ma patrie avec mon Epouse et deux de mes enfans avec une parisienne, dont vous avez vû; et un italien né à dix lieues à peu près avant d'arriver en cette ville, et il est déjà nommé par l'imperatrice même notre Souveraine caporal de sa garde dans l'intantion qu'avec le tems, il sera aussi grand et redoutable guerrier comme ont été les premiers Romains. Voila, Monsieur, mes nouvelles, je suis

bien assuré que vous ne serés pas fâché d'en apprendre. Parlons à présent de notre tombeau ; vous m'avez prié que je vous envoye une certaine somme, et comme nous sommes déjà convenu dans notre contract, mais je ne peu pas vous la faire tenir toute suite faute des derangement de mes affaires causé par mon absence, en arrivant j'étois obligé de payer les dettes ici et d'envoyer d'en plusieurs pays pour être quitte, j'espère qu'il seront bientôt en ordre je ne vous manquerai pas aussi dans ma parole, en attendant je vous prie de remettre tous les petites choses, que je vous ai commandé à M. de l'orme et de me faire savoir le prix je vous fairai tenir l'argent sur le champ. J'ai le plaisir d'être avec le même estime, Monsieur,

Votre très humble serviteur,

Nikita Démidoff.

P. S. — M⁺ de Crimoff fait ses compliments à M⁺ de Glodion aussi et le prie de penser quelque fois de celui qui a tant de consideration pour lui et de croire qu'il lui est attaché a jamais peut-être il aura le plaisir de lui témoigner cela de sa propre bouche.

M. Demidoff vous prie de temoigner ses compliments à M⁺ Devailly et le prier de sa part qu'il aye la bonté de lui envoyer le modèle de l'escalier, qui étoit exposé au Salon et de lui faire souvenir le plus souvent sans fairre semblant que c'est de sa part il lui en seroit très obligé.

Dite lui de ma part milles choses et dite lui que nous parlons fort souvent avec M⁺ Pagenoff Starof et M⁺ Choubin comme de vous aussi peut être vous n'avés pas encore entendu notre perte M⁺ de Cosencoff est mort tout le monde regrette sa mort.

M⁺ Demidoff et moi aussi vous charge de faire nos compliments à moitié Russiens Mᵐᵉˢ des Lagrenée et de leur dire que nous n'oublierons jamais leurs bons procédés et les politesses qu'ils nous ont rendu.

III

CRIMOFF A GLODION AU SUJET D'UNE FIGURE DE « FEMME » OU D' « AMOUR »
DE LA COMPOSITION DE L'ARTISTE.

A Moscou, le 10-21 février 1775.

Monsieur,

Deuxième pièce, cote trois.

C'est avec un grand plaisir, que j'ai reçu L'honneur de votre lettre, du 23 X^{bre} 1774 je suis très sensible à ce que vous avés bien voulu vous sou-

venir de moi. écrivés moi, s'il vous plait, souvent vous ne pouvés me flatter d'avantage. je mande ce même courier à M⁻ de L'orme de m'achetter Les baigneuses, estampe gravé par Balechou, d'après Vernet, et je lui dis que je vous ai prié de faire un choix en ce qu'il y auroit de plus beau. Ainsi, Monsieur, je vous demande en grace de m'en procurer La plus belle et La meilleur epreuve qu'il vous sera possible, et même si vous n'en trouvés pas une excellente, patientés quelque tems, et envoyés moi tout ce qu'il y a de superbe en fait de cet estampe avec velouté; vous savés que je m'y connois un peu; ainsi je veux n'avoir que du parfait. je vous prie, Monsieur, de faire mes compliments, à M⁻ˢ de Lagrenée et asurés les de L'estime et la consideration, que je conserve pour eux. prié les de ma part de se donner La peine et surtout le cadet de me chercher une belle epreuve. M⁻ de L'orme en payera La valeur. en meme tems, Monsieur, je vous prie en grace de me vendre une petite figure en marbre de votre ouvrage que j'estime infiniment, au prix de trente Louis à peu près et quand vous me ferés savoir que vous en avés une, je vous ferai tenir la somme d'avance pourvu que ce soit une figure de femme, ou un amour, quelque chose à peu près dans le genre, que vous avez vendu à M⁻ Le comte de Strogonoff, vous m'obligerés infiniment. vous savés, Monsieur, que je suis grand amateur du beau et je me ferai un vrai plaisir de posseder une piece sortie d'une main aussi habile que la votre. Si vous en avés une à present faite le moi savoir au plutôt je vous ferai tenir L'argent tout de suite, marqués moi seulement le prix. Si vous voulés bien prendre la peine de vous charger de m'achetter les livres suivants :

1ᵐᵉ *Dictionnaire des monogrammes chiffres* lettres initiale etc. etc. traduit de L'Allemand de M⁻ Christ à Paris chés Guillin 1762, in-8°
2ᵐᵉ *Dictionnaire des gravures* par M⁻ Basan 3 volumes in-8° achettés moi M⁻ de L'orme vous remboursera et envoyés les moi au printems prochain par le premier vaisseau. Voila, Monsieur, mes commissions je me flatte que vous voudrés bien les remplir. Si vous avés quelques ordres à donner en ce païs, adressés vous à moi et je ferai tous mon possible pour servir en ami et peut-être fais-je ici mes efforts pour avoir le plaisir de vous estre bon en quelque chose. Au reste, Monsieur, soyés assuré que je serai toute ma vie avec un inviolable attachement et une parfaite estime, Monsieur,

Votre très humble serviteur,

N. DE GRIMOFF

IV

**DEMIDOFF A CLODION AU SUJET DE QUATRE FIGURES ET DE DEUX BAS-RELIEFS.
LE TOMBEAU PROJETÉ.**

A Moscou, le 10-21 février 1775.

Troisième pièce, cote trois.

J'ai reçu en son tems, Monsieur, La lettre que vous m'avés fait L'honneur de m'écrire Le 26 9bre 1774. Sur ce que vous me marqués à Legard des 4 figures et des deux bas-reliefs, pour lesquels Mr de L'orme a pris chés vous La mesure des caisses qui doivent les renfermer, je vous prie de vouloir bien Les lui remettre, afin qu'il les expedie au printems prochain par le premier vaisseau, qui partira pour la Russie. J'ai donné ordre à M. Alvar, negotiant de St Petersbourg, qui est presentement à Paris de vous payer Les trentes louis dont nous sommes convenus, et il se rendra chés vous à cet effet.

Pour ce qui concerne Le tombeau, je vous prie, Monsieur, de ne point vous empresser de commencer le grand modele, parce que les circonstances de mes affaires ne me permettent pas de vous faire les avances en argent que vous me demendés. ainsi vous me faires plaisir de patienter jusqu'à ce que je vous donne ordre d'entreprendre le travail, et alors suns que vous preniés la peine de m'en écrire, j'aurai l'honneur de vous en donner L'avis en vous faisant passer l'argent.

J'ai l'honneur d'être avec une parfaite estime, Monsieur,
Votre très humble serviteur,

Nikita DEMIDOFF.

P. S. — Je vous prie, Monsieur, de vouloir bien vous donner la peine de changer L'attitude de L'Ange. il est debout dans le modele que j'ai aprouvé; faite le s'asseoir sur le plance du tombeau en l'appuyant contre un nué, dont vous faires voltiger derrière lui, et même pour la solidité faite s'il vous plaît L'Ange et le nué d'un seul bloque de marbre. et quand ce sera arangé de cette maniere il en sera plus facile à transporter dans ce païs ci et beaucoup plus solide pour la durée. Quand le modele sera refaite, je vous prie, Monsieur, de m'envoyer un dessein ou modelo, afin que je puisse voir si vous l'avés poser comme j'en souhaite.

En même temps, je vous prie, Monsieur, d'aller voir Mr Callet peintre, et de lui dire de ma part qu'il aye la bonté de finir mon tableau que je lui ai acheté à Genes, au plutôt qu'il lui en sera possible, car je m'impatiante de l'avoir chés moi. vous savez Monsieur, plus que moi, que c'est

un très habile artiste ainsi on est bien flatté de posseder un tableau sorti de son pinceau : S'il n'est pas encore arrivé écrivés lui en s'il vous plait et marqués que je suis interessé tant comme on ne peu pas plus de recevoir sa belle et incomparable figure de femme, faite lui en memes tems mes respects et dite lui que je pense toujours d'une personne aussi habil que lui et de sa complaisance avec la quelle il a bien voulu pendant mon séjour à Genes de me mener partout pour me faire voir toutes les jolies choses en fait de peinture.

V

DEMIDOFF A CLODION. — RENDEZ-VOUS DANS L'ATELIER DE L'ARTISTE.

Cinquième pièce, cote trois.

À Monsieur, Monsieur Clodion sculpteur au garde des meubles, à la place Louis XV, à Paris.

Monsieur Demidoff fait ses compliments à Monsieur Clodion et lui fait dire qu'il ne peut pas avoir le plaisir de venir chés lui aujourd'hui, mais que demain dans la matinée il viendra vous voir sans faute.

VI

JABLONOSWKI A CLODION SUR UN MONUMENT DE COPERNIC.

Du Havre, ce 6 août 1803.

Sixième pièce, cote trois.

Charmé de pouvoir me rappeler encore à votre amitié Monsieur Clodion, je m'empresse de vous envoyer en même tems les détails de la statue de Kopernic comme je désireroi de l'avoir groupée à la suite de la Machette que vous avez deja arrangé d'après mon idée.

Kopernik doit avoir l'air et le maintient noble et une phisionomie fière, preocupée de quelque objet profond; l'attitude d'un homme qui met le pied droit en avant comme pour monter sur le demi-globe posé sur un piedestale quarré, l'autre pied est presque en l'air mais desiné noblement. — Il doit être costumé selon son portrait en estampe que Mr le Professeur De la lande m'a promis de donner, mais si costume n'est pas assez noble il faut lui donner le manteau fourré de Docteur de l'Université puisqu'il a professé l'astronomie à Padoue. — Il faut prendre des renseignements très exactes sur cela pour ne pas faire des anacronismes. Il faudroit voir si la fourrure Polonoise à manche très étoffée et doublée

d'une pelisse épaise partout et aux bords des manches ne feroit pas bon effet, mais c'est alors quand on ne peut pas le costumer en manteau long académique. Kopernic doit tenir sa main droite en avant, un peu en attitude héroïque, dévançante le globe un peu penchée surtout les deux doigts comme s'il ordonnoit le mouvement à la terre. — De la main gauche il doit retirer en ariere le voile ou la drapperie qui couvre le trophée des différents instruments astronomiques.

Du côté gauche de Kopernic doit être posé un trophée différents; instruments astronomiques inventés après le système de Kopernic et à la suite de son opinion. — L'arrangement de ce trophée doit être leger, beaucoup de transparence et qu'on doit voir de coté, tant que la drapperie épaisse puisse laisser le coté découvert. — La drapperie qui doit représenter le voile obscur d'ignorance doit être comme la nuit parsemé d'étoiles, et doit avoir des plies larges contrastantes par son épaisseur avec les plies multipliés et plus fines de l'étoffe du manteau fouré académique qui doit être drapé noblement et élegamment pour faire harmonie avec le reste de la grouppe.

Du coté droit de Kopernic un peu plus en avant doit être placé le *Préjugé* dont l'attitude demande beaucoup des soins. Le Préjugé sera représenté sous la forme d'un vieillard, nerveux, musculeux, presque décharné large d'épaules et de corps, nue mais placé décemment, ses cheveux et sa barbe d'un grand abandon. — Il doit être accroupi, comme s'il prenoit racine mais ayant l'air d'être forcé par le système de Kopernic de s'élever. — La partie inférieure de son corps doit encore être presque acroupi, mais son indignation fait faire un mouvement à la partie inférieure de son corps qui le fait tourner un peu du coté opposé à la statue et un peu avancer en avant dépassant un peu la statue de Kopernic, ses mains levés inégalement une presque vis avis sa tête et un peu éloignée l'autre beaucoup plus haut que sa tête et tenant un livre ouvert à la main avec le passage de la Bible ou Josue s'écrie *Sta sol*, et la tournant du coté du soleil comme s'il protestoit. Il y a je crois une statue de la groupe de Niobé qui donne à peu près l'idée de l'attitude, mais elle doit être plus horrible qu'élégante. L'austre annonçoit l'étonnement et la crainte, celle-ci doit annoncer l'indignation et l'entetement. — Je ne sais s'il ne seroit pas plus beau de ne pas mettre aucune drapperie sur le corps du prejuge, mais si on ne peut pas la placer de manière à cacher sa nudité indécente il faut lui jeter sur l'épaule un pan de drapperie comme un manteau lyrique autant qu'il faut pour qu'il tombe sans affectation sur ses nudités.

Le globe sous les pieds de Kopernic doit être dessine en carte géographique un peu en bas-relief. La Pologne pays natale de ce grand homme doit être au milieu dans la situation remarquable. — Il faudroit que le

modèle, soit la sixieme partie de la grandeur de la statue qui doit être de Douze pieds.

Je laisse a l'etendue des talents de Monsieur Glodion et au feu de son genie que j'ai distingué en lui dans le peu d'espace de temps que je l'ai connu, le développement avantajeux de mon idée que je lui confie pour être exécuté en modele.

Je ne suis pas pressé pour l'avoir sitôt, j'aime plutôt qu'il soit soigné, mais si vous voulez m'écrire, Mossieur, pour quelque observation analogue je vous prie de faire remettre vos lettres chez Mr Feratini Rue de Mariveaux n° 522 près le Théâtre Italien.

Je m'empresse en même temps de vous assurer de l'étendue du prix que je mets à votre talent et votre merite etant, Monsieur,

Votre très dévoué et très obeissant serviteur,

Joseph Vic° JABLONOWSKI.

VII.

JABLONOWSKI A DELALANDE. — LE MONUMENT DE COPERNIC.

Ce 14 termidor an XI, Paris.

Septième pièce, cote trois.

MONSIEUR LE PROFESSEUR DELALANDE,

Quand j'ai eu l'honneur de vous faire part de mon projet d'eriger une statue de bronze au célèbre Kopernick dans sa ville natale de Thorn comme hommage à celui qui honorat notre Patrie, j'étois tant flatté de l'aprobation d'un savant si renommé dans cette partie de hautes sciences que j'ai prié incessamment Mr Glodion artiste distingué de m'en faire le modèle d'après mon idée, et de vous demander Monsieur le Professeur des instructions sur le costume convenable à cette statue et de vous prier de ma part de lui donner le portrait en Estampe de ce grand homme que vous avez bien voulu m'offrir.

Très peiné en même tems que pressé de quitter Paris je suis privé de l'agrément de venir vous voir chez vous et vous reiterer l'aveu des sentiments distingués qu'a l'honneur de vous porter, Monsieur le Professeur,

Votre très humble et très obéissant serviteur,

Joseph Vic° JABLONOWSKI.

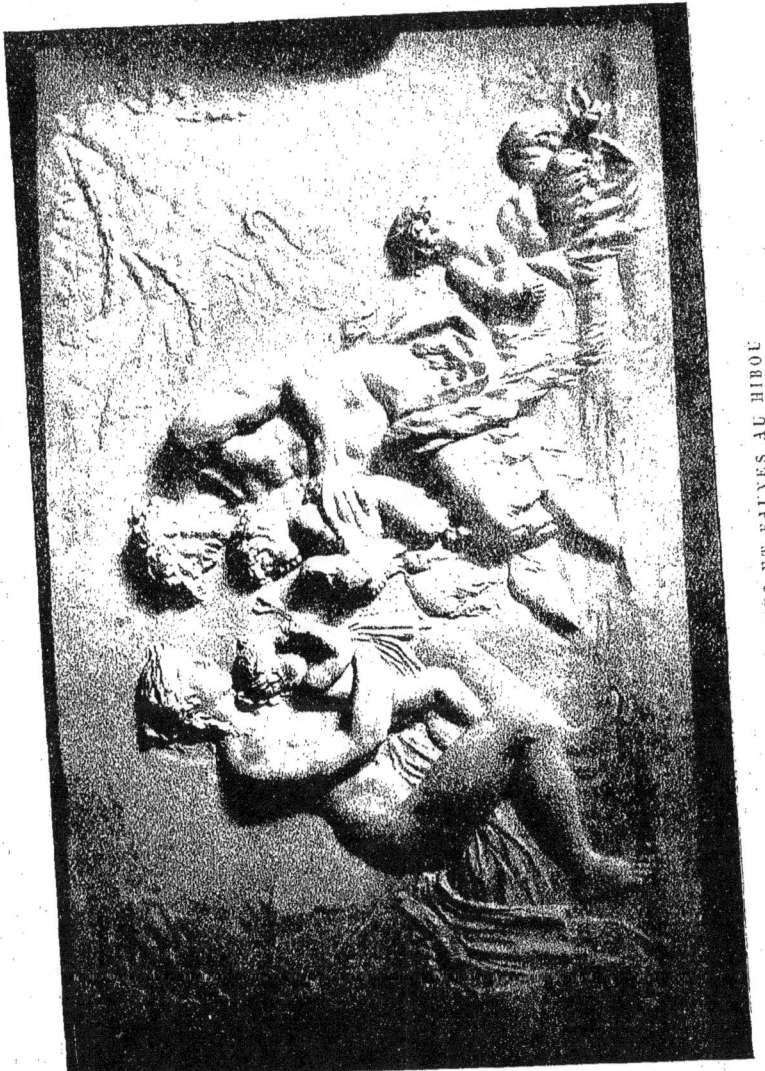

BACCHANTES ET FAUNES AU HIBOU
(Moulage ancien. Collection A. Jacquot.)

VIII

MARQUIS D'ARTIGUES. — PAYEMENT A CLODION.

Huitième pièce, cote trois.

Nous payerons au premier octobre mil sept cent quatre vingt cinq, moi ou ma femme que j'autorise à l'effet de ce présent billet solidairement l'un pour l'autre à Monsieur Clodion, ou ordre, la somme de cent vingt Livres, Valleur recue comptant de mon dit Sieur. A paris le neuf Juillet mil sept cent quatre vingt quatre.

<div align="right">Le marquis d'ARTIGUES.</div>

Approuvée l'écriture ci-dessus :

B p. 120°.

<div align="center">*Bon pour cent vingt mille livres*</div>

<div align="right">MIRTRUD M^{ise} d'ARTIGUES.</div>

IX

MARIANNE LEJEUNE. — PAYEMENT A CLODION.

Neuvième pièce, cote trois.

Je soussignée, reconnois devoir à Monsieur Clodion la somme de mille cent quarante huit francs qu'il m'a prétée, en différentes fois pour mes besoins, que je promets et m'oblige de lui rendre à sa première requisition.

A Paris, ce douze octobre mil huit cent deux.

Approuvé lécriture ci-dessus :

B p. 1148 f.

<div align="right">Marianne LE JEUNE.</div>

X

PROCÈS.

§ 1^{er}

Dixième pièce, cote six.

A ce qu'il plaise à la Cour.

Attendu que Clodion n'était que partie plaignante, qu'il n'étoit point intervenu au procès comme partie civile, que néant moins le jugement dont est appel prononce contre lui civilement diverses condamnations

Declare le d. Jugement nul et de nul effet pour contravention à l'art. 154 de loi du 4 B^re an 6.

Subsidiairement et où la Cour ne se déterminerait pas par le moïen de nullité,

Attendu qu'il est judiciairement prouvé que Rouviere au nom de qui a été obtenue la condamnation des billets dont il s'agit n'en est pas le propriétaire, que Rouviere par sa déclaration devant le magistrat de sureté est convenu qu'il n'était que le prête nom de Parquoy,

Que Lacour représentant la succession de Parquoy, ne justifie pas que ces billets aie été jamais la propriété de Parquoy.

Qu'il est au contraire justifié que Parquoy n'en était que dépositaire à l'effet seulement d'en faire la présentation.

Que ces billets n'ont jamais cessé d'être la propriété de Clodion au profit duquel la demande devait en être faite contre Maréchal 1^er endosseur pour le nom d'un tiers choisi par Parquoy parce que Clodion desirait que Marchal ne fut pas poursuivi en son nom.

Attendu que c'est par dol et fraude que sous le nom de Rouviere Parquoy a fait prononcer la condamnation de ces mêmes billets contre Clodion qui en était propriétaire.

Que c'est encore par Dol et fraude que Lacour, sous le nom de Rouviere a commencé des poursuites contre Clodion pour lui extorquer le montant des dits billets,

Dire qu'il a été mal jugé par le jugement dont est appel, bien appellé,

décharger Clodion des condamnations contre lui prononcées au principal ordonner que les billets dont il s'agit, ensemble les jugements, pièces et procédures à l'appui d'iceux pour venir à Clodion aux offres qu'il fait de payer à la succession Parquoy les frais qu'il peut avoir légitimement faite seulement contre les souscripteurs des dits billets et Marchal I^er Endosseur, à la charge toutes fois par la succession Parquoy de lui faire compte des sommes touchées par ce dernier au dit Marchal.

Sauf à Monsieur le procureur général à prendre pour la vindicte publique telles conclusions qu'il avisera.

M. L. Delahaye.

§ 2

Onzième pièce, cote six.

Monsieur,

J'ai l'honneur de vous prévenir que le billet que le S^r Marchal avoit donné en acompte n'a pas été payé quoy j'aye attendu jusqu'à ce moment et avoir prévenu le d. S. Marchal.

Je vous prie donc de voir le parti que vous avez à prendre, L'on me presse et ne puis me dispenser de faire les diligences. Ce que je n'ai pas voulu faire sans vous en instruire.

J'ai l'honneur d'être bien sincèrement, Monsieur,

Votre très humble Serviteur,

PARQUOY,

Ce 15 février 1793. Rue Thevenot.

§ 3

A Monsieur, Monsieur Clodion rue Thiroux maison du Tapissier près la Chaussée d'Antin.

Treizième pièce, cote six.
100# de principale payé le dix huit mars 1793 pour voir le Citoyen parquoy, vérifier le compte du citoyen marechale.

§ 4

Quatorzième pièce, cote six.
Le premier point de la demande du Sr Clodion est la remise des deux Billet souscrits par Marchal Etant une propriété qui lui appartien, et même d'après la déclaration du Sr Rouvier qui a dit n'avoir jamais rien reçûe, ny rien payée; et qu'ils consentais que les pieces lui soit remise vu qu'il n'avait que prêté son nom dans cette affaire au Sr Parquoy.

Quant au Sr Lalau d'après sa déclaration, qu'il n'était pour rien dans cette affaire et depuis la mort de Rouvier ce présente, comme tuteur des enfans, sous un prétexte bien vague, qu'il serait possible que le Sr Parquoy ait remboursé le montant des Billet, chosse qui ne s'est jamais vû, qu'un usurier paye des Billet dont il incertain du remboursement. Dalieurs le Sr Parquoy dans ce cas, auroit commencé par retirer la reconnoissance qu'il a fait au sr Clodion et auroit exigé de lui une reconnoissance que dans le cas que les Billet ne seroit pas payée qu'il auroit son recoure contre lui, de la somme qu'il lui avansait; mais rien de tout cela, le Sr Lalau sur un simple soupson pretant saproprier les Billet pour le poursuivre comme endosseur, ne seraise pas une atrocité que de pretandre qu'il paye une somme qu'il lui était dût. Dalieur quelle titre le Seur Lalau à tille a présenter, aucun, ne serait tille pas plus prudent qu'il consentit à la remise des Billet, et que le Sr Clodion paye les frais que le Sr Marchal n'a pas payés, plutot que d'exposer la mémoire du Sr Parquoy dont il a Epousé la veuve, et de faire connoître qu'il etoit dacor avec le Sr Rouvier.

« *Quinzième et dernière pièce inv^ée, cote six.*

« Je reconnois avoir reçu de Monsieur Clodion la somme de quarante francs à laquelle je me suis restreint pour les frais de son affaire contre le S^r Lacou et autres, qui me sont dus co^e successeur à la clientelle et aux recouvrements de M. Delaye ci devant avoué à la Cour impériale dont quittance.

Paris, 19 octobre 1813.
LOSEUR.
Avoué en la Cour.

§ 5.

Première pièce inv^ée, cote six.

A Monsieur Feriziat Magistrat de sureté du 4^e arrondissement du Département de la Seine.

Michel Clodion sculpteur membre de la cidevant Académie demeurant à la Sorbonne musée des artistes vous Expose.

Qu'en L'année 1792, il a livré au sieur Maréchal marbrier Demeurant boulevard S^t Antoine, décédé depuis environ deux ans, des marbres pour une somme de Six cent quatre francs, qui lui fut paiée en deux billets dont L'un de trois cent Sept livres souscrit à l'ordre dudit Marchal par le nommé Guillermond, paiable fin mars pour fin avril 1792. L'autre de deux cent quatre vingt dix sept Livres souscrit par un nommé Rousseau, ordre Maréchal et paiable au 5 avril pour le 5 mai 1792. Ces deux billets n'aiant point été paiés à leur échéance, L'exposant les confia au S^r Parquoy huissier demeurant alors rue Thevenot et décédé depuis,

A l'effet de poursuivre le S. Marechal au paiement de ces deux billets en lui recommandant de l'effrayer plustot que de lui faire des frais, attendu qu'il vouloit menager son débiteur. Quelque tems après cette remise, L'huissier Paquoy dit à l'Exposant que puisqu'il avait de la répugnance à Poursuivre Maréchal, il fallait qu'il endossat en blanc les deux billets dont il s'agit ce qu'alors il dirigerait les poursuites contre Marechal sous un nom emprunté en telle sorte que l'exposant gouta l'avis de l'huissier et peu versé dans les affaires il apposa sa signature au bas des deux billet sans calculer ni prévoir la conséquence ni les suites que pouvait avoir cet acte de confiance.

L'exposant ne put parvenir à se faire paier quoique L'huissier Paquoy L'entretint souvent de l'Espoir qu'il avait d'être enfin paié. L'Exposant dans les troubles révolutionnaires ne s'occupa point de sa créance et perdit de vue L'huissier Paquoi qui décéda. Informé de son décès il fit de

vaines recherches pour découvrir le domicille de sa veuve, il regarda donc cette creance comme perdue, et le sacrifice en était fait, lorsqu'il reçut avec autant de surprise que d'étonnement deux Lettres d'un nommé Lacau demeurant rue de Bièvre n° 2 (aiant Epousé la veuve Paquoi) en date du 15 Germinal courant, par Lesquelles il l'invite à paier au nommé Rouvier m^d parfumeur rue Montorgueil vis à vis la Cour Mandar son client le montant des deux billets sus mentionnés De 307# et de 297, en observant qu'il a été rendu un jugement à la requête dudit Rouvier qui le condamne par corps au paiement de ces deux sommes.

Ce jugement ne peut être que la suite de machinations ourdies contre L'Exposant, il n'a été touché d'aucun Exploit, d'aucune signification, il n'a jamais constitué avoué ni défenseur il est sensible qu'on a abusé de la signature que L'Exposant avait complaisament apposée au dos de ces mêmes billet de L'avis de L'huissier Paquoy, et que l'on aura transporté par la voie d'endos successifs Led billet à des individus qui se sont prettés à cette manœuvre, que cet abus de confiance est un délit, qui lui porte d'autant plus de préjudice, que si le jugement dont on voudrait se prévaloir pouvait se soutenir, L'Exposant qui est créancier sincère des sommes dont il s'agit et qui n'en a pas reçu de valeur, se trouverait lui même débiteur de ces mêmes sommes : que jusqu'à présent L'Exposant ne connait pas L'auteur du délit qu'il vous dénonce, et que l'instruction fera connaître : que cependant le S^r Lacau qui a épousé la veuve Paquoy eleve contre lui de grands soupçons : Qu'en cet état des choses L'Exposant a été conseillé de s'adresser à vous, Monsieur, pour vous dénoncer les faits ci-devant Exposé, vous priant de lui en donner acte et de procéder sur sa Déclaration conformément à la loi, se réservant l'Exposant d'additionner à sa présente plainte.

<div style="text-align:right">

DUBROCA,
Rue Christine, n° 8.

</div>

§ 6

Deuxième pièce, cote six.

Fin mars prochain nous payerons à M^r Marchal ou à son ordre la somme de Trois Cents Sept Livres Valeur reçue en marchandises à Paris ce 7 8^bre 1791. Signé Guilhermond et C^e. Bon pour 307# rue Tirou n° 6.

Au dos est écrit Payez à l'ordre de M. Clodion Valeur reçue en marchandises à Paris ce 13 octobre 1791, Signé Marchal.

Payez à l'Ordre de M. Charriere Valeur reçue comptant à Paris ce 6 9^bre 1791, signé Clodion.

§ 7

Au cinq avril prochain je payerai à M. Marchal ou à son ordre la somme de Deux cents quatre vingt dix sept livres valeur reçue en marchandises du dit sieur faite à Paris ce trois octobre 1791, signé Rousseau B p. 297. — rue de la Verrerie chez le fourbisseur, n° 164.

Au dos est écrit payez à l'ordre de M. Clodion valeur reçue en marchandises à Paris ce 13 Octobre 1791, Signé Marchal. Payez à l'ordre de M. L'huillier valeur reçue comptant dudit Sieur, à Paris ce six novembre 1791, signé Clodion.

Copie des deux billets que j'ai en mes mains qui n'ont pas été payés et dont je suis chargé de faire les poursuites sur lesquels il y a et procédure.

<div style="text-align:right">PARQUOY,
Rue Thévenot, n° 52.</div>

§ 8

Troisième pièce, cote six.

Precis de L'instruction faite sur la plainte du S^r Clodion contre les nommés Lacau et Rouvier.

Il résulte de L'Instruction faite qu'il est constaté que les S^r Rouvier et Lacau se sont frauduleusement concertés dans la vue de faire payer au S^r Clodion, des sommes dont il était lui même créancier en vertu des deux billets confiés à L'huissier Parquoy, à l'effet d'en poursuivre le recouvrement pour le compte du S^r Clodion, que cette connivence frauduleuse est établie.

1° Par la lettre écrite par Lacau au S^r Clodion dans laquelle prenant faussement la qualité d'homme de loi, il qualifie le S^r Rouvier de son client.

2° Par la Déclaration faite le 23 Germinal dernier par le S^r Rouvier portant qu'il est porteur sincère des deux billets dont il s'agit, dont il a paié la valeur en marchandises.

3° Par l'Interrogatoire de Rouvier du 3 floreal, dans lequel il déclare que c'est faussement qu'il s'est prétendu créancier sincère des billets en question et qu'il est de fait qu'il n'en a reçu aucune valeur.

4° Et enfin par la Déclaration dudit Lacau du 23 Germinal, dans laquelle il déclare faussement être sans interrêt dans la créance de Rouvier parce qu'il prétend avoir été chargé de faire les poursuites à fins de paiement comme étant ledit Rouvier le seul propriétaire Sincère et véritable.

N^a. Les pièces aiant été déposées au greffe le 7 Prairial an 13, le

Sʳ Clodion n'a autre chose à faire que de solliciter un prompt jugement du Directeur du Jury pour être en mesure de retirer ses billets qui sont sa propriété ainsi que les quittances de Parquoy pour recouvrer contre la succession de ce dernier les sommes par lui touchées pour le compte du Sʳ Clodion.
N° 37138. Police Correctionnelle. M. Clodion. M. de Bérulle.

§ 9

Nottes à soumettré au Conseil de M. Clodion.

Quatrième pièce, cote six.
M. Clodion pourroit appeler tant coᵉ de nullité qu'autrement du jugement de la 6ᵉ section, du Vendredy 30 messidor.
Comme de nullité.
1° En ce que le tribunal n'a pas déféré à la requisition du Sʳ Clodion, qui suppliait le tribunal de lui accorder, avant de prononcer, le tems d'avertir son défenseur occupé dans une autre section ; et qui était chargé de prendre des conclusions en intervention de produire des pièces, et de plaider les causes et moyens de l'appui de la dite intervention :
2° En ce que sans la dite intervention, le Sʳ Clodion a été considéré et jugé Mᵉ Partie dans la cause puisqu'en déclarant sa plainte, quoique pleinement justifiée, par l'instruction, nulle, calomnieuse, vexatoire ; il lui en était fait deffense d'en rendre de semblable, et qu'en la supposant plaidée téméraire et mal fondé, il a été condamné aux dépens.
Au fond.
En ce que 1° nonobstant les déclarations expresses et positives de Rouvières, dont il a été donné acte, il a été décidé que le jugement du tribunal de commerce, obtenu par le chargé d'affaire, et pour le compte du Sʳ Clodion, légitime propriétaire de la créance, loin de lui profiter l'a constitué lui même *débiteur* de sa *propre créance,* et le condamnait et par corps, à en payer le montant à celui qui n'était que son prête nom, qui n'en avait jamais fourni la valleur.
2° En ce que, contrairement à la preuve judiciairement faite à l'audience, et sans même que le Sʳ Lacou y ait conclu, il a été jugé que ledit Lacou n'avait agi qu'au nom et comme cotuteur des mineurs Parcois, en exigeant de Clodion le paiement des créances dont il s'agissait ; quoiqu'il fut démontré évidemment, que Lacau n'avait parlé et écrit qu'au nom de Rouviere, son *prétendu client,* et jouissait comme représentant les prétendus intérets des mineurs Parcois, et sur lesquels Parquois, de son vivant ne s'était point déclaré et expliqué.

En ce que, dans cette indüe supposition, que sans ordres, titres ni pièces, les mineurs Parcois, seroient devenus, sans apparence de valleur fournie, ni de bourse déliée, de leur part, *proprietaires* de la dite créance; présomption même qui ne pourroit s'induire par faits d'un huissier qui n'est jamais réputé agir pour lui mais pour ses clients; il a été adonné que les titres, jugemens et actes de poursuites au nom de Rouvières simple prête nom seroient remis au Sieur Lacau audit nom de co-tuteur, et sans qu'il ait justifié de cette prétendue qualité ni du droit dont il excipait :

4° En ce qu'il n'a pas été dit, même dans ce cas, que Lacou n'en pourroit faire usage, que pour comptes avec le Sr Clodion des frais légitimement faits par ce Parcois huissier, et des acomptes qu'il avoit touchés de Maréchal véritable Débiteur envers Clodion, client de Parcois :

5° En ce que le tribunal correctionnel a détruit l'effet d'une opposition civile, à la dite remise des titres, fasse entendre juridiquement l'opposant dans les causes et moyens d'opposition; on a fait main levée arbitrairement, en faveur d'un Etranger à la chose, du Sr Lacau enfin, qui n'a jamais pris judiciairement la qualité de co-tuteur des mineurs Parcois, mais uniquement celle d'adjudant de la place de Paris :

6° Que rien au procès n'établissoit et ne prouvoit que Parcois, huissier, eut jamais fourni au Sr Clodion, *son client*, la valleur de la créance, que Clodion la lui eût transférée en façon quelconque, ni que Rouvière ait pu et dû être présumé le prête nom de *Parcois*, plutôt que celui de *Clodion*.

7° Que la plainte n'étant rendue contre personne *nominativement,* et les auteurs du dol et de la fraude n'ayant été découverts, atteints et convaincus que par l'instruction écrite et celle faite à l'audience, les frais devoient retomber sur eux, et non sur celui qui avoit dénoncé le délit, et dont on avoit repoussé l'intervention et les moyens de justiffication :

Par ces motifs et autres qui seront plus amplement déduits, recevoir le Sr Clodion appellant, etc., etc.

§ 10

A Messieurs les juges de la justice criminelle séant au Palais de justice, à Paris.

Cinquième pièce, cote six.

Le sieur Clodion sculpteur, demeurant à Paris rue et environ de Sorbonne, a l'honneur de vous exposer que le 3 octobre 1791 un sieur Rousseau a souscrit au proffit du sieur Marchal ou à son ordre un billet de la somme de 297, payable au 5 avril prochain.

Le sieur Marchal a passé le billet à l'ordre de Mr Clodion le 13 octbre de la même année 1791.

A l'échéance M. Clodion n'étant pas payé, eut recours au ministère d'un sieur Parquoy huissier que sous le motif qu'il était plus convenable aux intérêts de M. Clodion de ne pas poursuivre en son nom personnel le sieur Marchal, qui l'eut fatigué de ses visites et sollicitations pour obtenir délai, engagea ledit sieur Clodion à signer un endos en blanc, ce qui fut exécuté.

Le sieur Parquoy avait ses vues secrètes et l'intérêt de M. Clodion n'était qu'un prétexte à l'aide duquel on avait conçu non-seulement le projet d'entamer une procédure extrêmement coûteuse, mais encore de profiter de la confiance du Sr Clodion pour lui faire acquitter un effet dont il étoit le seul créancier véritable.

Muni de l'endos désiré, Parquoy passa le billet à l'ordre d'un sieur Chaillier, qui lui même le passa à l'ordre Lecour et des mains de celui-ci il arrive en celles d'un sieur Rouvier; ce fut là le terme de sa circulation.

Rouvier forma demande au tribunal de commerce contre les endosseurs, au nombre desquels se trouvait M. Clodion.

Sur cette demande intervint au tribunal de commerce du département de Paris, le 11 mai 1792, un jugement qui les condamne à payer le montant du billet.

On conçoit facilement que le sieur Clodion n'eut aucune connaissance ni de la demande, ni du jugement, l'instruction fut faite sans qu'il y eut participé le moins du monde.

Il avait remis toute sa confiance au sieur Parquoy qui a conclu l'affaire comme bon lui a semblé, et qui même après le jugement du tribunal de commerce a remis au Sr Clodion quelques acomptes futils sur sa créance.

Parquoy est décédé, ses héritiers ont à ce qu'il paroit trouvé le billet et le jugement dans les papiers de sa succession.

Ce fut le 21 germinal an 13 que, pour la première fois, le Sr Clodion eut l'oreille frappée des contraintes que l'on entendait exercer contre lui, ce jour il reçut un commandement à la requête du sieur Rouvier après un intervalle de plus de douze années le désistement et sans avertissement préalable il se déterminerait à forcer le sieur Clodion au payement du billet.

Son premier soin fut de protester de suitte de cet acte extraordinaire. Le 27 germinal Rouvier l'assigne en référé afin de contrecarrer les poursuites.

M. Clodion développe devant M. le Président les motifs de sa protestation; il demande la remise pour rendre plainte.

Rouvier, par le ministère de M⁰ Genreau son avoué, s'y oppose, mais la remise est ordonnée.

C'est alors que le S⁻ Clodion adressa une plainte contre Rouvier.

Sur ce Rouvier est mandé chez le magistrat de sûreté, et là entraîné par la force de la vérité il déclare qu'il n'est pas personnellement créancier du sieur Clodion, qu'il n'a fait que prêter son nom au sieur Parquoy, qu'il n'entend plus que les poursuites se continuent à sa requête.

Fort de ce témoignage auquel se rattachaient ses déclarations personnelles et le silence de Parquoy et une foule d'autres circonstances plus obscures les unes que les autres, le sieur Clodion se rend opposant entre les mains du greffier du tribunal à la remise des titres qui devront servir de fondement à la plainte.

Les choses sont restées en cet état jusqu'au 30 messidor an treize (pendant sa vie) qu'elles retournent entre Monsieur le procureur impérial plaignant d'une part pour Jean François Rouvier et François-Alexandre Genreau, un jugement devant réunir les dépositions et les conclusions des juges.

Ce jugement blesse les intérêts du sieur Clodion :

En ce que, sans l'entendre dans les deffenses, on a déclaré nulle, injurieuse et calomnieuse la plainte par lui rendue.

En ce qu'on a fait main levée de l'opposition par la forme à la remise des pièces contenant la déclaration faite par Rouvier qu'il n'était pas réellement créancier du sieur Clodion en ce que le sieur Clodion a été condamné depuis envers le sieur Lacau. Et ce fut par tous autres moyens qu'il se réserve de dire à temps et lieu.

Parce que le sieur Clodion a été de recevoir la présente requête par laquelle il conclut à ce qu'il vous plaise de recevoir appel du jugement contre lui rendu par le cabinet de police correctionnelle le 30 messidor an 13, ce pouvant dire qu'il a été mal jugé par ledit jugement bien appelé demandant à ce que le sieur Clodion soit déchargé des condamnations emettre le pouvoir par ledit jugement et faisant droict au principal ordonner que les titres et pièces qui ont servi de base aux poursuites du sieur Rouvier et notamment le billet du 3 8ᵇʳᵉ 1791 seront remis au sieur Clodion ce quoi faire feront tous greffiers.

§ 11

Sixième pièce, cote six.

L'an treize de la République française le vingt trois germinal avant midi à la requête du S. Clodion sculpteur non sujet a patente pour le fait dont il s'agit demeurant à Paris à la Sorbonne lequel fait élection de

domicile en la demeure de Jean Pierre Delahaye avoué au Tribunal de première instance du département de la Seine sise à Paris rue Beaubourg n°ˢ 7 et 272 où il requiert la signification de tous actes et exploits quelconques comme à son vrai domicile à peine de nullité. J'ai Nicolas Messager huissier près le tribunal civil de première instance du départ¹ de la Seine, séant à Paris et demeurant rue Beaubourg n° 636 Division de la réunion patenté pour l'an 13 le premier nivose d. n° 53 Trois° classe soussigné signifié et déclaré au S. Rouvier demeurant à Paris, rue Montorgueil au domicile par lui élu en la demeure du Sieur Isidor Bellaguet jeune huissier près le tribunal civil de première instance du département de la Seine sise à Paris Cloître S¹ Merry n° 457 audit domicile à un clerc qui n'a dit son nom de ce sommé. Que le Sʳ Clodion proteste par ces présentes de nullité du commandement à lui fait le vingt et un de ce mois à la requête du Sʳ Rouvier par exploit de Bellaguet et à toutes autres poursuites que lui Sʳ Rouvier se propose de faire attendu que ledit Clodion ne lui doit rien directement ni indirectement se réservant contre ledit Rouvier et tous autres ses fauteurs et adhérans les voies ordinaires et extraordinaire à ce qu'il n'en ignore et lui ai en parlant comme dit ai laissé copie du présent.

<div align="right">Messager.</div>

Enregistré à Paris le 25 germinal, an 13, reçu un franc dix centimes.

§ 12

Septième pièce, cote six.

L'an treize premier de l'Empire le vingt sept germinal à la requête du Sieur Rouvier demeurant à Paris rue Montorgueil pour lequel domicile est élu dans ma demeure, j'ai Isidore Bellaguet jeune huissier près le tribunal civil de première instance du dép. de la Seine à Paris y demeurant cloistre Saint Merry, n° 457, div°ⁿ de la Réunion, Patenté pour l'an 13 le trente Sᵇʳᵉ dᵉʳ n° 20 3ᵉᵐᵉ classe,

Soussigné donné assignation au sieur Clodion sculpteur, dem¹ à Paris à la Sorbonne au domicile par lui élu en la demeure de Mᵗʳᵉ Delahaye avoué size à Paris rue Beaubourg n° 7 et 272 audit domicile parlant à un clerc qui n'a dit son non de ce sommé,

A comparaître vendredy prochain vingt neuf germinal present mois dix heures du matin pardevant monsieur le président tenant les référés près le tribunal de première instance du dép¹ de la Seine à Paris y séant, en la chambre du conseil au palais de justice.

Pour voir dire qu'au principal les parties seront renvoyées à se pourvoir

et cependant sans s'arrêter ni avoir égard à la protestation de nullité par lui faitte le vingt trois du présent mois, du commandement à lui signifié par moi Ev^u. susdit et soussigné le vingt et un dudit mois le jugement rendu au tribunal de commerce du département de Paris le onze may mil sept cent quatre vingt douze duement enreg^r et ff^{ce} sera exécuté contre ledit Clodion selon la forme et teneur. En conséquence les poursuittes recommencées seront continuées et attendu que ledit jugement susdatté est rendu contradictoirement avec ledit Clodion, et qu'il a requis par le ministère du sieur Genreau agréé au dit tribunal de commerce terme et délai de six mois pour payer la somme de deux cent quatre vingt dix sept livres portée au susdit jugement à cet effet ledit Clodion tenu de faire toutes ouvertures de portes nécessaires savoir l'h^{er} porteur de l'ordonnance à intervenir autorité à les faire ouvrir par un serrurier en présence de deux voisins et d'un commissaire de police comme aussi tenu de donner gardien solvable pour se charger des effets saisis et à saisir suivant l'hu^{er} pareillement autorisé à en établir un ou plusieurs à la charge de ses frais de garde et salaires raisonnables et ce jusqu'à la vente et en cas de rébellion à requérir la force armée jusqu'à ce que force demeure à justice et pour accuster répondre et procéder comme de raison lui déclarant que maître Genreau avoué près le tribunal civil ocupera pour le demandeur et auquel n'ignore je lui ai audit domicile élu en parlant comme dit ait laissé cette copie.

<div style="text-align:right">BELLAGUET.</div>

Au 5 avril prochain je payerai à M. Marchal ou à son ordre la somme de 297 valeur reçue en marchandises dudit sieur. Paris le 3 octobre 1791 signé Rousseau B. p. 297 — au dos payez à l'ordre de M. Clodion valeur reçue en marchandises à paris le 13 octobre 1791 signé Marchal. — Payez à l'ordre de M. Chaillier valeur reçue au comptant dudit sieur à paris le 9^{bre} 1791. Signé Clodion. — Payez à l'ordre de m^e Lecorné valeur reçue comptant dudit sieur, paris le 10 janvier 1792. Signé Thuillier. — payez à l'ordre de m^e Recevoir valeur reçue comptant à paris le 8 février 1792 signé Lecorné.

§ 13

Huitième pièce, cote six.

An treize de la République française, le vingt neuf Prairial à la requête du Sieur Clodion sculpteur demeurant à Paris rue et maison de Sorbonne pour lequel domicile est élu en l'étude de Jean pierre Delahaye avoué près le tribunal de première instance du département de la Seine, sise à

Paris rue Beaubourg n° 27 et 272 division de la Réunion s°ᵐ. Mʳˢ Messager hᵉʳ près le tribunal de première instance du département de la Seine demeurant à paris rue Beaubourg n° 636 division de la Réunion pᵉ pour l'an 13 le 1ᵉʳ ni, etc.

Fournayré expose et déclare à Monsieur Margueré greffier au tribunal de première instance du département de la Seine en son bureau au palais de Justice à paris où étant et parlant à Monsieur Grandsire commis greffier près la police correctionnelle,

Que le susnommé est opposant s'oppose et empêche formellement par ces présentes que ledit Mʳ Marguère ne se dessaisisse soit en mains de Jean François Rouvier, soit de tous autres, des titres qui ont été remis au greffe de la police correctionnelle par Monsieur Férigial, magistrat de sureté et qui ont été enregistrées sous le n° 37138, lesquels titres concernent lesdits sieurs Rouvier et Clodion, la présente opposition faite pour causes moyens et raisons à déduire en temps et lieu et à peine par mondit sieur Margueré dans le cas où il passerait outre de toutes parties, dépens dommages intérêts et pour que le denommé n'en ignore je lui ai au dit domicile et parlant comme dit laissé copie du présent.

MESSAGER.

§ 14

Jugement contre les Sʳˢ Rouvier et Lacau.

Neuvième pièce, cote six.

Extrait des minutes du greffe du Tribunal de première instance, section correctionnelle, et du Jury de la Seine, sixième section.

§ 15

Du trente Messidor an treize.

Entre Monsieur le Procureur Impérial plaignant et demandeur d'une part,

Jean François Rouvier,

Et François Alexandre Lacau, tous deux prévenus d'Escroquerie deffendeurs d'autre part,

Le Tribunal faisant droit : Attendu qu'il est justifié légalement du décès de Jean François Rouvier inhumé le vingt sept Floréal dernier qu'il n'y a lieu à statuer à son égard; et au surplus qu'il est également justifié que du vivant du sieur Parquoy huissier, Michel Clodion qui avoit passé L'ordre des billets dont il s'agit étant poursuivi pour le compte dud Parquoy sous le nom dudit Jean françois Rouvier afin de payement de la

somme y portée a comparu par le ministère d'un aggréé au Tribunal de commerce, conjointement avec les codébiteurs solidaires, et loin de prétendre qu'il n'en avoit pas reçu la valeur, il a, comme ses autres co-obligés, requis terme et délai qui luy ont été accordés, que ce jugement signifié n'a été attaqué par opposition ny appel et a acquis force de chose jugée.

Attendu que devant les magistrats de sûreté du quatrième arrondissement, le trois floréal dernier, Jean François Rouvier a reconnu et déclaré qu'il *n'étoit pas personnellement créancier du sieur Clodion*, mais bien le sieur Parquoy auquel il prêtoit habituellement son nom pour le recouvrement des créances dudit *Parquoy et qu'il n'entendoit pas que les pousuittes fussent continuées à son nom.*

Attendu que le sieur Lacau n'a repris ces poursuittes qu'au nom et comme tuteur des mineurs Parquoy, héritiers de leur père dans la succession duquel la créance et les titres ont été trouvés et en font partye : Que le sieur Clodion n'est pas disconvenu à cette audience de s'être présenté chez le sieur Lacau audit nom — à trois reprises différentes pour arranger cette affaire,

Déclare nulle, injurieuse, calomnieuse et mal fondée la plainte rendue par ledit Sieur Clodion contre le sieur Lacau personnellement : Décharge le sieur Lacau des fins d'Icelle, fait deffence au sieur Clodion d'en rendre à l'avenir responsable sous les peines de droit, et sans s'arrêter ny avoir égard à son opposition, ordonne que le billet, jugement et pièces à l'appui seront rendus au dit sieur Lacau moyennant décharge au Greffe, à luy en faire la remise tous greffier et dépositaire contraire quoy faisant valablement décharge et que celles des autres partyes seront également rendües à celles qui les ont produites, condamne ledit Clodion aux dépens envers ledit Lacau à donner par Etat; et en ceux d'instruction liquidés à huit francs soixante dix huit centimes en ce non compris le cout, enregistrement et signification du présent jugement : sur le surplus des conclusions, met les parties hors de cause.

Pour extrait conforme délivré par moi commis greffier dudit tribunal soussigné,

E. A. MARGUÉRÉ.

Enregistré à Paris le quatre Messidor, reçu un franc dix centimes.

J'ay reçu de Monsieur Clodion la somme de quatre vingt seize livres qu'il m'a prêtée pour mes besoins et que je promet de luy paiyé à sa première Requeste et volontée à paris ce 10 octobre 1789.

MARÉCHAL,

B. P. 96. Maréchal, rue de Chartre n° 75.

Au dos : Reçu vingt cinq livres accompte le 6 germinal l'an 2ème de la République une et indivisible.

<div align="right">MARÉCHAL.</div>

XI

Obligation le Cen Clodion au Cen Villemin.

Vingt deuxième pièce, cote quatorze.

Au nom de la République française à tous présents et avenir les Consuls font savoir que par devant Louis Claude Charles Laisné et son collègue notaire public à Paris soussigné : Est comparu.

Claude Michel dit Clodion, sculpteur, demeurant à Paris rue Tirou, n° 998. Division de la place Vendôme,

Lequel a par ces présentes, reconnu devoir bien et légitimement au Cen Jean Jacques Willemin, rentier demeurant à paris enclos et division de l'Arsenal à ce présent et acceptant.

La somme de onze cents vingt francs pour prêt de pareille somme que ledit Cen Willemin a fait à l'instant en écus, comptés et délivrés à la vue des d. notaires au d. Citen Clodion, qui le reconnoit pour employer à ses affaires ce dont il est content.

Laquelle somme de onze cent vingt francs le dit Con Clodion promet et s'oblige rendre et payer en numéraire et non autrement au dit Citen Willemin, en sa demeure à Paris ou au porteur de ses pouvoirs, dans un an fixe à compter de ce jour et sans aucun intérêt.

Au payement de laquelle somme à l'époque et de la manière cy-dessus fixées le dit Citoyen Clodion, affecte, oblige et hypothèque spécialement une maison avec un jardin ensuite, le tout situé à la Pissotte de Vincennes grande rue d. lieu, sur lesquels ledit Citoyen Willemin prendra une inscription hypothèquaire conformément aux dispositions de la Loy du onze Brumaire an sept. Le dit Citoyen Clodion déclare, sous les peines de Stellionat qui lui ont été expliquées et qu'il a dit bien comprendre, que les dits biens ne sont grevés, que d'une somme de mille francs dûe par privilége au Cen et De Bardoux et il s'oblige de remettre d'ici à huit jours, au dit citoyen Willemin, un certificat du Conservateur des hypothèques de Choisy, dans l'étendue duquel se trouvent les dits biens, et constatant qu'il n'existe sur ledit Citoyen Clodion d'autres inscriptions que celles des Citen et De Bardoux, et celle qui sera prise au profit dudit Cen Willemin en vertu de la présente.

Dont acte pour l'exécution duquel les d. parties font élection de domicile en leurs demeures susd. auxquels Lieux elles consentent la validité de

tous actes et exploits de justice qui pourroient leur y être faits ou signifiés nonobstant changement de demeure, Promettant exécuter le contenu en ces présentes, sous l'obligation de la part du Cen Clodion.

Le tous ses biens, meubles, immeubles présens et avenir, et l'hypothèque spéciale des immeubles sus désignés. Lesquels biens ils ont pour ce soumis à Justice, Renonçant à toutes choses contraires à ces d. présentes que nous mandons à tous huissiers de mettre à exécution.

Fait et passé à Paris en l'étude l'an onze de la République française, le vingt trois frimaire, Et ont signé la Minute des présentes demeurée aud. Laisné l'un des dits Notaires soussignés.

En marge est écrit enregistré à Paris Bureau du dix huitième arrondissement le vingt quatre frimaire an onze, reçu douze francs trente deux centimes compris subvention signé Letricheux.

<div align="right">LAISNÉ.</div>

XII

Pièces relatives à un immeuble possédé par Clodion, situé rue de la Chaussée d'Antin.

§ 1er

Pardevant les Conseillers du Roy notaires au Chatelet de Paris soussignés furent présents Sr Claude Michel surnommé Clodion Sculpteur du Roy et de son académie, et De Catherine flore Pajou son épouse qu'il autorise à l'effet des présentes, demeurant à Paris rue de la Chaussée d'antin paroisse St-Eustache,

Lesquels ont par ces présentes vendu, cédé et délaissé avec toute garantie et à titre de sous bail emphiteotique (au même titre que le S. Michel a acquis), pour tout le temps qui à compter de ce jour reste à courir des quatre vingt dix neuf années entières et consécutives, commencées au jour de St Martin onze novembre mil sept cent soixante dix, et qui finiront à pareil jour de l'année qu'on comptera mil huit cent soixante neuf, et promettent en conséquence les dit S et De Michel solidairement l'un pour l'autre, un deux seul pour le tout sous les renonciations aux exceptions de droit requises, garantis de tous troubles et empêchements et faire jouir audit titre le d. temps durant à M. Jean Baptiste Raby Dumoreau, Chevalier de l'ordre Royal et militaire de St Louis, et à De Marie Elisabeth Rousselet son épouse non commune en biens avec lui et néamoins qu'il autorise à l'effet des présentes demeurant dans la maison cy après désignée, à ce présents et acceptants acquereur chacun

pour moitié au d. titre pendant le d. temps, bien hoirs et ayant causes, 1° Un terrein situé à Paris rue Taitebout formant un quarré long contenant cent quatre vingt treize toises à quatorze pieds six pouces de superficie, tenant le d. terrein d'un côté aux représentants le d. Sieur de Vezelay, d'autre au S. Fevrier, d'un bout au fond du jardin au di S. et D° vendeurs, et d'autre bout sur la d. rue Taitebout. 2° Et tous les batiments construits par le d. S. vendeur sur le d. terrein, tant sur la rue Taitebout qu'entre cour et jardin, ensorte que ces batiments et ceux qui se trouvent sur la rue Taitebout, et par continuation jusqu'à la maison qui s'est élevée que d'un étage et d'un jardin ensuite terminé et clos par une cloison de planches clouées sur poteaux, qui sépare le jardin, des d. S et D° vendeurs, d'avec celui ci dessus vendu.

Ainsi que ce terrein, et tous les batiments et constructions qui constituent sont dessus se poursuivent et comportent sans en rien excepter, retenu en réserve par les d. vendeurs et tels que le tout est énoncé au bail qui en a été fait par le d. S. vendeur aux d. S et D° acquereurs pardevant M° Mornet l'un des notaires soussignés qui en a la minutte et son confrère le vingt octobre mil sept cent quatre vingt un, qui au moyen des présentes ne produira plus aucun effet entre les parties.

Appartenant le terrein et les batiments qui sont dessus présentement vendus, savoir le terrein dans toute sa contenance de cent quatre vingt treize toises quatorze pieds six pouces, comme l'ayant acquis à titre de sous bail emphiteotique pour le même temps, de M^re Jacques Louis Guillaume Bouret de Vezelay écuyer, ancien trésorier général de l'artillerie et du genie, en deux parties, la première de soixante sept toises, huit pieds de superficie par contrat passé devant M° Prevost qui en a la minutte et son confrère notaires à paris, le vingt mars mil sept cent soixante dix neuf insinué à Paris par Durey le douze may suivant, et la seconde de cent vingt six toises six pieds six pouces quarrés, comme l'ayant aussi acquise du d. Sieur de Vezelay par autre contrat passé devant le d. M° Prevost et son confrère le vingt mars mil sept cent soixante dix neuf, insinué le douze may de la même année, étant ensuite de la minutte, d'un autre contrat de vente passé devant le même notaire le vingt mars mil sept cent soixante quinze.

Sur lesquelles acquisitions le d. Sieur Michel a obtenu lettres de ratification, scellées le vingt sept septembre mil sept cent soixante dix neuf à la charge d'opposition, dont main levées ont été faites, ainsi que le déclare le d. S. Michel et promet en justifier ainsi que du certificat de radiation, à l'exception toutes fois de celle des Religieux Mathurins.

Au quel S. de Vezelay le d. terrein présentement vendu appartenoit au d. titre d'Amphiteose comme faisant partie d'un plus grand terrein

contenant dix arpens vingt cinq perches qu'il a acquis des religieux Mathurins de Paris, au d. titre de bail amphiteotique pour quatre vingt dix neuf années entières et consécutives, à compter du onze novembre mil sept cent soixante dix, par contrat passé devant Gueret qui a eu la minutte et son confrère notaires à Paris le 15 septembre mil sept cent soixante huit, insinué à Paris le treize octobre suivant, enregistré et controlé au greffe des gens de main morte, le huit du même mois, confirmé par lettres patentes de Sa Majesté données à Versailles le dix sept février mil sept cent soixante neuf, enregistrées au parlement le quatre février mil sept cent soixante douze.

Et tous les bâtiments qui consistent en une porte cochère ou d'entrée par la rue Taitbout, au-dessus de laquelle est un grenier couvert, au-dessous des caves à droite en entrant un mur de séparation mitoyen avec le représentant Mr Devezelay, a gauche une écurie, une remise, une cuisine et au-dessus des cabinets et chambres de domestiques.

La maison au bout occupée par le d. S. et D Raby et le jardin derrière, dans lequel sont plantés des arbres fruitiers et arbrisseaux et sont des bancs et vases comme les ayant le d. S. vendeurs fait construire à ses frais et depens depuis son acquisition des d. terrains.

Pour par les d. S et D° Raby Demoreau chacun pour moitié leurs héritiers et ayant causes jouir faire et disposer des d. terrains et batimens ensemble de tous les ustensilles du jardin pendant le d. temps et au d. titre de sous bail amphiteotique à compter de ce jour, à l'effet de quoi les d. S et D° vendeurs ont mis et subrogé les d. S. et D° acquereurs en tous les droits noms et actions qui résultent en faveur du d. Sieur Michel des sous baux faits au profit du d. S. Michel, et en tous les droits auxquels le d. Sieur Michel a été subrogé par le d. Sieur de Vezelay et tels qu'ils résultent du bail amphiteotique à son profit ci dessus daté. Ces ventes, transport et sous bail Emphiteotique sont aussi fait à la charge par les d. S. et D° Raby Dumoreau ainsi qu'ils le promettent et s'y obligent solidairement l'un pour l'autre un deux seul pour le tout pour toutes renonciations aux exceptions de droit requises, 1° d'acquitter pendant le cours de leur jouissance et à compter de ce jour les cens et rentes qui peuvent être dus par le terrain presentement cédé aux Seigneurs de qui il relève.

2° De payer tous les frais et droits de quelque nature qu'ils soient qui pourront être dus à cause des présentes, à l'égard de la contribution au pavé de la nouvelle rue Taitbout dont le d. S. Michel a été chargé, déclare y avoir satisfait.

3° A la charge de deux cent quatre vingt dix livres un sol huit deniers de rente annuelle et Emphiteotique à raison de trente sols par toise franche et exempte de la retenue des impositions royales présentes et futures et

que les D. S. et D° Raby Dumoureau s'obligent pour lad. solidité neatmoins chacun pour moitié payer par eux leurs héritiers et ayant causes, ainsi que le d. S. Michel y est obligé au d. S. Devezelay aussi ses héritiers et ayant causes en leurs demeures, à Paris et au fondé de leur pouvoir, de six mois en six mois ez premiers jours de janvier et de Juillet de chaque année dont le premier payement pour portion de temps et à compter de ce jour écherra et se fera le premier Juillet prochain, le second six mois après et ainsi continuer par Semestre tant que cette rente aura cours. Est néanmoins convenu que les d. S. et D° acquereurs feront le payement d'arrerages de la rente aud. S° de Vezelay pour le semestre entier qui echerra à compter du premier janvier dernier, au premier juillet prochain, à la charge par les S et D° Vendeurs de tenir compte du prorata aux D. S. et D° acquereurs.

A avoir et prendre la d. rente Emphiteotique par privilège spéciale expressément réservé sur la portion de terrein présentement cedée, et sur les batiments qui y sont construits ou pourront l'être par la suite seulement, sans que les autres biens présent et avenir des d. S. et D° acquereurs en soient aucunement chargés, si ce n'est pour les arrérages dus et échus.

4° Et en outre le prix des constructions sur led. terrein, ustensiles et vases du jardin, et autres objets réputées mobiliaires y compris le pot de vin convenu a été fixé et arrêté entre les parties à la somme de (50,000") cinquante mille livres que les D. S. et D° acquereurs promettent et s'obligent sous la d. solidarité payer chacun pour la moitié dont il est tenu aux d. S. et D° vendeurs, en leur demeure à Paris, savoir (20,000" compt) *vingt mille livres* immédiatement après que les lettres de ratiffication, sur le premier contrat auront été scellées et délivrées sans opposition ou après la main levée et certificat de radiation des oppositions qui y seront survenues et sans intérêt pour les d. vingt mille livres, et les trente mille livres restants en trois payements egaux de Dix mille livres chacun dont le premier se fera dans dix huit mois de ce jour, le second de pareille somme une année après et le troisième et dernier de delay, le tout avec intérêts, aussi à compter de ce jour de la d. somme de trente mille livres sur le pied du denier vingt et payable avec chacun des principaux sans aucune retenue de dixième, vingtième, et autres impositions de condition faisant partie du présent contrat.

Lesquels intérêts pour la première année se trouvent payés d'avance par compensation convenue entre les parties de la première année d'avance du loyer de la d. maison, dont il n'y a que quatre mois ou environ d'échus, ce qui constituoit au moyen des présentes le d. S. Michel débiteur du d. S. Raby de plus de quinze cent livres, dont au moyen de

ce que le d. Sieur Michel quitte et décharge les d. S. et D° Raby Dumoreau des intérêts pour la première année de la d. Somme de trente mille livres, qui par ce moyen se trouve payée d'avance, le d. sieur Raby Dumoreau et son Epouse quittent et déchargent de leur part le d. Sieur Michel de l'avance à lui faite du loyer de la d. maison dont le bail porte quittance.

Il est convenu entre les parties que la cloison de planches qui sépare le jardin ci-dessus vendu, d'avec celui de la maison du d. sieur Michel subsistera dans l'état où elle est, jusque ce que l'une ou l'autre des parties juge à propos de faire élever un mur de séparation, lequel sera fait à frais communs pour rester mitoyen, et ne pourra excéder en hauteur plus de douze pieds, et l'épaisseur en fondation sera entièrement prise sur le terrain vendu aux d. S et D° Raby ensorte que le d. Sieur Michel ne souffrira aucun retranchement à cet égard dans l'étendue du terrain de son jardin.

Et comme il importe à chacune des parties de s'interdire la liberté de pouvoir élever des batiments sur ce mur mitoyen, elles conviennent de s'imposer respectivement comme elles s'imposent la loy de ne pouvoir élever ou construire qu'a quarante pieds de distance du d. mur mitoyen, sans toutes fois que cette prohibition respective soit censée portée sur des berceaux en treillage et plantations d'arbres d'agrément, que les parties n'entendent point se prohiber, mais au contraire s'en réserver la faculté et liberté suivant et aussi quelles le jugeront respectivement à propos :

Les d. S. et D° acquéreurs ne seront tenus d'entretenir, ou même de bâtir sur le terrain cy-dessus cédé, qu'autant qu'ils le jugeront à propos, mais tous les bâtiments et constructions proprement dites, qu'à la fin du présent sous bail se trouveront sur le d. terrain appartiendront aud. S. de Vezelay ses héritiers et ayant causes, et à cette occasion les parties conviennent que dans l'année qui précédera immédiatement les vingt dernières années du présent sous bail, il sera, à frais communs, par des experts dont les parties conviendront, fait et dressé procès verbal de visite et estimation des batiments et constructions qui se trouveront alors sur le d. terrain pour le tout être entretenu pendant le cours des vingt dernières années et vendu enfin d'Icelles, en bon état par les d. S. et D° acquéreurs leurs héritiers et ayant causes au d. S. Devezelay ses héritiers et ayant causes, ou enfin à qui, de droit, sauf au d. S. et D° acquéreurs leurs héritiers et ayant causes à profiter de tous les événements qui pourront survenir dans cette espèce de propriété.

Reconnoissant des d. S. et D° Raby Demoreau que les d. Sr et D° Michel leur ont présentement remis et délivré 1° Expédition en parchemin du sous bail emphitéotique de la portion de terrain de soixante sept toises

huit pieds du d. jour vingt mars mil sept cent soixante dix neuf. 2° Copie collationnée du sous bail de l'autre portion du terrein de cent vingt six toises six pieds six pouces quarrés de terrein du d. jour.

Et des lettres de Ratiffication obtenue sur le tout, ci devant dattée et plus promettent leur remettre incessamment extrait du bail emphitéotique fait par les religieux Mathurins au d. S. de Vezelay, et des lettres patentes et arrets d'enregistrement qui l'ont confirmé, et enfin certificat de radiation des oppositions à la charge des quelles les d. Lettres ont été scellées. Plus et ont présentement remis aux d. S. et D° acquéreurs, extrait du contrat de mariage dentre les d. S. et D° Michel passé devant M° Raffeneau de Lile l'un des notaires soussignés le vingt et un janvier mil sept cent quatre vingt un portant article 10 que le douaire constitué par le d. S. Michel à la D° son épouse ne seroit à prendre que sur la maison qu'occupoit alors, et occupe actuellement le d. S. Michel, qui de convention expresse s'est réservé la liberté de vendre les autres biens fonds qu'il possedoit et possedera par la suite, sans qu'il puisse être inquiété pour raison du d. douaire ni obligé d'en faire aucun emploi.

Néanmoins il est convenu que le d. S. Michel sera tenu comme il s'y oblige (attendu la minorité de la d. D° son épouse) de lui faire ratiffier le le présent contrat à sa majorité qui arrivera dans huit ans ou environ, et d'en fournir acte valable et par devant notaire aux d. S. et D° acquereurs.

Les d. S. et D° Raby Dumoreau obtiendront à leurs frais sur le présent sous bail emphiteotique des lettres de Ratiffication qu'ils seront tenus de faire sceller dans trois mois pour tout delay à compter de ce jour, et si au sceau et expédition des d. lettres, il se trouve des oppositions sur les d. S. et D° Michel, ils seront tenus et s'obligent sous la solidité de les faire lever et cesser et d'en apporter main levée et certificat de radiation à leurs frais aux d. S. et D° Raby Demoreau, un mois après la dénonciation qui leur en aura été faite à leur domicile cy après élu, à l'exception cependant de celles qui pourroient être formées soit par les religieux Mathurins, par l'Archevêché, par le Bureau de la Ville, et enfin par le dit Sieur Devezelay lui même, autant néanmoins que les oppositions n'auront pour causes que la conservation des cens, rentes et redevances courantes qui sont dus, aux Mathurins, à l'Archevêché et à la ville sur portions de terreins ci-dessus cédés, en sorte que si elles avoient pour causes des ouvrages dus ou autrement, les d. S. et D° Michel seront tenus de les payer et si les d. S. et D° acquéreurs n'avoient point obtenu les d. titres de ratiffication dans le délay sus fixé Ils seront tenus de faire le premier payement ci-dessus stipulé ainsi qu'ils s'y obligent pour la d. solidité.

Car ainsy le tout a été convenu entre les parties qui pour l'acquisition

des présentes font élection de Domicile à Paris eu leurs demeures susd. aux quels lieux promettent obligeant sous la solidité Renonçant.

Fait et passé à Paris à l'égard des d. S^rs Michet et Raby en l'étude et à l'égard des D^es leurs épouses, chacune en sa demeure susd. l'an mil sept cent quatre vingt deux, le treize may avant midi et ont signé la minutte des présentes demeurées au d. M^e Mouret, l'un des notaires soussignés.

DEMAULIN. MOURET.

§ 2

Vente de M. Clodion à M. Dumont.

Première pièce inv^ée, cote sept.

Par devant les conseillers du Roy, notaires à Paris soussignés, fut présent.

M^r Claude Michel surnommé CLODION sculpteur du Roy demeurant à Paris rue des Mathurins paroisse de la Madelaine de la ville l'Evêque,

Lequel a par ces présentes vendu cédé et délaissé à titre de sous bail emphitéotique pour le temps qui reste à courir des quatre vingt dix neuf années entières et consécutives commencées du jour et fête de S^t Martin d'hiver mil sept cent soixante dix et qui finiront à pareil jour de l'année mil huit cent soixante neuf a promis garantis de tous troubles dons, douaires hipotèques et autres empêchements généralement quelconques et faire jouir aud. titre le d. temps durant.

A M. Jacques Philippe Dumont sculpteur de M. Dorleans et de Marie Catherine Fixau son épouse qu'il autorise à l'effet des présentes demeurant à Paris dans la maison cy après désignée rue de la Chaussée d'Antin paroisse S^t Eustache à ce présent et acceptant acquéreur au d. titre pour eux leurs héritiers et ayant cause.

DÉSIGNATION.

Une maison située à Paris rue de la Chaussée d'Antin, jardin derrière la d. maison, cour sur le devant, caves en parties construites et murs à élever à la hauteur du premier étage à l'entrée de la d. cour et sur la d. rue de la Chaussée d'Antin. Le tout ayant quarante pieds de face sur trente toises de longueur: les d. bâtiments autres que ceux commencés sur le devant de la rue de la Chaussée d'Antin consistant en une gallerie à main gauche en entrant un salon sur le jardin et un attelier sur la cour et un autre attelier aussy en entrant; un premier étage composé d'une antichambre, salle à manger, sallon, chambre à coucher et cabi-

net, mansardes au-dessus du Premier étage divisé en six pièces. Le tout contenant deux cents toises de terrin en superficie.

Aussy que la d. maison cour, jardin et dépendances, se poursuivent et comportent sans en rien excepter dont les acquereurs n'ont désiré plus ample désignation,

Déclarant la bien connoître puisqu'ils l'occupent dès à présent.

PROPRIÉTÉ.

Les Bâtiments qui viennent d'être désignés ont été construits par le d. S. Clodion et le terrein de deux cent toises lui a été cédé aud. titre de son bail emphitéotique par M. Jacques Guillaume Bouret de Vezelay à la charge de trois cent livres de rente annuelle et emphitéotique à raison d'une livre dix sols de rente par chacune toise suivant le contrat passé devant Prevost qui en a gardé minute et son confrère notaires à Paris le vingt mars mil sept cent soixante quinze, insinué à Paris par Barairon le vingt deux Juillet suivant entériné par les officiers municipaux commissaires pour la régie et administration des biens nationaux le premier du présent mois.

Cette portion de terrain appartenait aud. Si. Bouret de Vezelay comme faisant partie de deux arpents soixante toises ou environ par lui acquis des religieux Mathurins de Paris à titre de Bail emphitéotique pour les dix quatre vingt dix neuf années qui ont commencé à courir du Jour de St Martin d'hiver mil sept cent soixante dix par contrat passé devant M. Gueret notaire à Paris qui en a gardé la minute et son confrère le quatre août de la même année insinuée à Paris par Caque le vingt novembre suivant et enregistré et controllé au greffe de main morte du diocèse de Paris le vingt six du même mois. Confirmé par lettres patentes de Sa Majesté données à Versailles le huit décembre mil sept cent soixante dix enregistrées au Parlement du consentement du Procureur Général du Roy le quatre Fevrier mil sept cent soixante Douze.

RACHAT DE CENS ET DROIT SEIGNEURIAUX.

Le Rachat des Cens et droits Seigneuriaux auxquels le terrin était assujetti envers lesd. Religieux Mathurins depuis leur extinction envers la nation a été effectué suivant la quittance de Mrs les Officiers Municipaux de Paris commissaires pour la régie et Administration des Biens nationaux et du Trésorier de la ville délivré sous signature privée le premier du présent mois qui sera controllé incessamment l'original de laquelle quittance représenté par les parties et à leur réquisition demeurée y

jointe après que il lui a été par les Notaires soussignés fait mention de son annexion.

Au moyen de quoy led. Terrein est franc et quitte de tous droits et redevance quelconque Si ce n'est de la d. rente de Trois Cent Livres.

JOUISSANCE.

Pour par les d. S. et D° Dumont leurs héritiers et ayant cause jouir faire et disposer des d. Terreins et batiments comme de chose leur appartenant au titre d'emphithéose pendant led. Temps et en commencer la jouissance à compter du jour.

PRIX ET CHARGES.

Le présent sous bail emphitéotique est fait à la charge par les d. S. et D° Dumont qui s'y obligent solidairement entreux un deux seul pour le tout sous les renonciations aux bénéfices de droit

1° à payer les frais et droits auxquels ces présentes donnent ouverture

2° de payer et acquitter à compter du premier juillet dernier et à l'avenir la rente annuelle et emphithéotique de Trois Cent Livres sans retenue telle quelle est établie par le contrat de vente dud. Jour Vingt mars mil sept cent soixante quinze aux époques et de la manière y portées et de faire en sorte que pour raison de la d. rente, le d. S. Clodion ne puisse être inquiété ny recherché.

3° Et de payer la moitié des vingtièmes dus par la d. Maison pour la présente année. Et en outre moyennant la somme de Soixante dix mille livres de prix principal franc deniers aud. S. Clodion auxquels les d. S. et D° Dumont s'obligent sous la d. solidité de la payer en sa demeure à Paris ou au porteur en Espèces ayant cours.

SAVOIR :

Trente mille dans le délai de dix années à compter de ce jour en un ou plusieurs payements dont le moindre ne sera pas au dessous de dix mille livres.

Et quarante mille Livres dans le délai de vingt années aussi à compter de ce jour en un seul payement ou en deux égaux.

Avec les intérêts de ces deux sommes sur le pied du denier vingt sans retenue des impositions actuelles et futures comme conditions essentielles des présentes lesquelles commenceront à courir à compter du premier Janvier prochain seront payés en deux payements égaux de six mois en

six mois les premier Juillet et premier Janvier et diminueront à mesure et dans la proportion des payements qui seront effectués sur le capital dont les d. S^r et D^e Dumont, pourront se libérer si bon leur semble avant les époques cy dessus déterminées en avertissant toutes fois trois mois d'avance.

RÉSERVE DU PRIVILÈGE.

Au payement de laquelle somme principal et des intérêts la maison, jardin et dépendances présentement vendus demeurent spécialement et par privilège expressement réservé affectés obligés et hipothéqués, et en outre sans qu'une abrogation déroge à l'autre les d. S^r et D^e Dumont y affectent et hypothèquent tous leurs autres biens meubles et immeubles présents et futurs.

TRANSPORT DE DROIT DE PROPRIÉTÉ.

Sous la réserve dud. privilège et sous la foi de l'exécution des présentes le d. S. Clodion se dessaisis en faveur du S. et D^e Dumont de tous ses droits de propriété à titre d'emphitéose dans le d. terrein et batiments même de tous droits aszendans et aszizoirs mais sans garantie à l'égard de ces derniers droits voulant constituant procureur le porteur lui en donnant pouvoir.

OBSERVATION RELATIVE AU DOUAIRE DE M^{dame} CLODION.

Est observé à l'égard des quarante mille livres qui viennent d'être stipulées dans le délai de vingt années qu'*ils restent entre les mains des D et D^e Dumont pour sureté du douaire de deux mille livres de rente constitué par le S. Clodion* à D^e Catherine Flore Pajou son épouse par leur contrat de mariage passé devant M^e Raffeneau L'un des notaires soussignés et son confrère le vingt un Janvier mil sept cent quatre vingt un; pour quoy en cas de payement de la totalité ou de moitié de la d. somme il en sera *fait le remploi en acquisition de bien fonds ou par privilège sur des immeubles réels situés dans l'Etendue du Chatelet de Paris* pour sureté dudit douaire.

RÉSERVE.

Se réserve le d. S. Clodion ses droits pour répéter contre M. Montigny propriétaire actuel de la Maison Voisin de celle présentement vendue et contre le S. Celeris propriétaire la somme qui luy est due pour les d. deux maisons.

LETTRES DE RATIFFICATION.

Si au sceau ou expédition des lettres de ratiffication que les d. S. et D⁰ Dumont obtiendront à leurs frais sur la présente vente il y a des oppositions procedant du fraît du d. S. Clodion ou de ses auteurs autres que celles qui auroient pour cause de conservation de la d. rente emphitéotique de trois cents livres le d. S. Clodion s'oblige d'en faire main levée et le certificat de radiation quinzaine au plus tard après la dénonciation qui luy en sera faite au domicile cy après élu et d'acquitter garantir et indemniser lesd. S. et D⁰ Dumont de toutes augmentations surenchères frais de consignation et autres frais extraordinaires.

REMISE DES PIÈCES.

Reconnaissant les d. S. et D⁰ Dumont que le d. S. Clodion leur a remis l'Expédition du contrat de vente du d. Jour vingt mars mil sept cent soixante quinze. Les lettres de ratiffication obtenue sur le d. contrat scellés à la charge des différentes oppositions le vingt sept septembre mil sept cent soixante dix neuf lesquelles oppositions ont été rayées à l'exception de celles des religieux Mathurins suivant les certificats de Me Numecot du onze juillet mil sept cent deux étant au dos des d. Lettres dont décharge.

S'obligeant le d. S. Clodion de remettre incessamment au d. S. et D⁰ Dumont copie extrait en bonne forme du bail amphitéotique dud. jour quatre août mil sept cent soixante dix et des lettres patentes et arrêts d'enregistrement sur dattées. Ces présentes seront inserées ou besoin sera et pour l'exécution des présentes les parties eliront domicile en leur dite demeure auxquels lieux nonobstant promettent obligent les acquéreurs sous la solidité renonçant, fait et passé à Paris en l'étude le neuf Décembre mil sept cent quatre vingt dix après midy et ont signés la minute des présentes demeure à Me Guillaume G⁰ l'un des notaires soussignés qui les a délivrées ce jourd'huy le douze Mars mil sept cent quatre quatre vingt onze.

HERBETTE. GUILLAUME.

§ 3

Quatrième pièce, cote sept.
Entre nous soussignés comme convenu de ce qui suit
Sçavoir :
Que moy Douet de Montigny Entrepreneur de Bastimant demeurant

aux quinze vingt Rue S¹ Onoré paroisse S¹ Germain locceroy propriétaire d'un tairin sisse rue tette.Bout joinant une maison aparténante.à Monsieur Clodion sculteur demeurant Rue et Chaussée dentin paroisse S¹ Hustache, lesquel ayant faite construire le mur mitoyen en totalité à ses propres fray, que moy Montigny m'oblige envers le dit sieur Clodion de luÿ tenir compte de la moitié dudit mur, et du surplus de l'elevation qui sera telle de ce qui existe comme surcharge lesquels sera constaté entre nous pour estre reconnu, en foy de quoy avons fait double entre nous à Paris le huit avrille 1782.

<div style="text-align:right">Douet de Montigny.</div>

§ 4

PROROGATION. — LE C^{en} VILLEMIN A CLODION.

Vingt troisième pièce, cote quatorze.

Au nom du Peuple français

Bonaparte premier Consul de la République à tous ceux qui ces présentes verront salut savoir faisons que par devant Petit et son confrère notaires à Paris soussignés,

Est comparu le S. Jean Jacques Villemin, Rentier, demeurant à Paris enclos et division de l'arsenal. Lequel a par ces présentes Prorogé, accordé, terme et délai jusqu'au vingt trois frimaire de l'an treize au S. Claude Michel dit Clodion, Sculpteur demeurant à Paris, *Musée des artistes,* rue de la Sorbonne à ce présent et acceptant pour le payement de la somme de Onze cent vingt francs, faisant le montant d'une obligation souscrite par led. Sieur Clodion aud. S. Villemin devant Laisné qui en à la minute et son Confrère notaires à Paris le vingt trois frimaire an onze, enregistré et payable aujourd'hui sans intérêt.

A renvoyer à M. Clodion.

Mais led. S. Villemin se réserve expressément tous les droits noms raisons actions ou hypothèques, résultant à son profit du d. acte dans lequel il entend demeurer conserver sans novation.

La somme de huit cent quatre vingt francs énoncée ci-contre, a été remboursée par l'acte énoncé en la mention des autres parts.

Par ces mêmes présentes le d. S. Clodion reconnoit devoir bien et légitimement au d. S. Villemin ce acceptant, La somme de huit cent quatre vingt francs pour prêt de pareille somme que le d. Villemin a fait à l'instant, en Ecus comptés et délivrés à la vue des D. notaires soussignés au d. S. Clodion qui le reconnaît pour employer à ses affaires, et dont il est content.

Lesquelles deux sommes réunies formant ensemble celle de deux mille francs le d. S. Clodion promet et s'oblige rendre et payer aud. S. Villemin en sa demeure à Paris ou au porteur de ses pouvoirs dans un an fixe à compter de ce jour et sans aucun intérêt jusqu'à cette époque.

Au payement de laquelle somme de huit cent quatre vingt francs le D. S. Clodion affecté oblige et hypothèque spécialement une maison avec un jardin ensuite le tout situé à la Pissote de Vincennes, grande Rue dud. lieu et sur lesquels il consent que le d. S. Villemin prenne une inscription hypothécaire conformément aux dispositions de la loi du onze Brumaire an sept.

Le d. S. Clodion a remis à l'instant aud. S. Villemin un certificat délivré par le Conservateur des hypothèques de Choisy, le dix du présent mois, ce constatant qu'il n'existe d'autre Inscription sur les Biens que celle dont il est parlé dans l'obligation du d. Jour vingt trois frimaire an onze de celle prise au profit du S. Villemin, en vertu de la d. obligation.

Et pour l'exécution des présentes, les parties font élection de domicile en leurs demeures susd. auxquels lieux nous mandons et ordonnons à tous huissiers sur ce requis de mettre ces présentes à exécution, à tous commandants et officiers de la force publique, de prêter main forte lorsqu'il en sera légalement requis, et à tous commissaires du gouvernement près les tribunaux d'y tenir, en foy de quoy nous avons fait sceller ces présentes, qui furent faittes et passées à Paris en l'étude l'an douze de la République française les vint trois frimaire et ont signés après lecture faitte la minute des présentes demeurée à Petit l'un des d. notaires sous-signés.

§ 5

Deuxième pièce, cote sept.

Les soussignés Claude Michel surnommé Clodion sculpteur du Roy, d'une part.

Et Jacques Philippe Dumont Sculpteur de Monsieur d'Orléans et Marie Catherine Fixon son épouse qu'il autorise à l'effet des présentes d'autre part.

Par suite de la vente qui vient d'être faite par M. Clodion à M. et Mᵉ Dumont d'une maison située à Paris rue de la Chaussée d'Antin suivant le contrat passé devant Mᵉ Raffeneau, notaire et Mᵉ Guillaume Jᵃᵉ aussy notaire, qui en a la minute sont convenus et demeurés d'accord de ce qui suit.

Le d. S. Clodion vend et promet garantir de toutes saisies et revendications aux d. S. et Dᵉ Dumont ce acceptant.

Tous les effets mobiliers étant dans la maison savoir dans le jardin *cinq vases de marbre* un banc en bois et des volières.

Dans le sallon du haut quatre rideaux de taffetas bleue aussy avec leurs tringles et anneaux.

Dans la salle à manger deux rideaux de taffetas à carreaux rouge dans la galerie un poële de fayance à dessus de marbre et ses tuyaux quatre encoignures de bois de chêne peints en rose avec grillage et rideaux de taffetas et dessus de marbre.

Dans la salle de Bains un Bois de lit, un poele de fayance le réservoir tant en cuivre qu'en plomb avec les tuyaux.

Dans la salle à manger du premier étage un poele de fayance.

Dans une autre pièce sur la cour un poele de fayance et ses tuyaux et deux encoignures en bois de chêne.

Dans le cabinet des lieux à l'anglaise une encoignure de bois de chêne un bloque de marbre de Postor de dix pieds cub.

Dans l'attelier la moitié des tuyaux d'un poële de fonte.

Dans la Cour tout l'Enclos en bois d'un petit potager avec plusieurs auvents, en planche adossés au mur, toutes les planches qui se trouvent employées dans les ateliers et ailleurs.

Et généralement toutes les Tentures et Boiseries étant dans la Chambre à coucher, la salle à manger, la galerie, les deux sallons et autres pièces.

Pour par les d. S. et D° Dumont jouir et Disposer du tout comme de chose leur appartenante reconnaissant des d. S. et D° Dumont en être des à présent en possession par la remise et tradition que le d. S. Clodion en a faite.

Le prix de la présente vente y compris le pot de vin de celle de la d. Maison demeure fixé à la somme de huit mille livres, en déduction de laquelle le d. S. Clodion reconnoit avoir reçu des d. S. et D°. Dumont d'une part et de l'autre la somme de douze cent livres en quatre billets par eux souscrits à son ordre payables le premier des mois de Janvier, may et Juillet prochain, le premier de quatre cent livres, Le second de deux cent livres, Le Troisième de Trois cent livres et le quatrième de même somme de Trois cent livres. Tous causes valeur reçue comptant.

A l'égard des Trois mille huit cent livres restant les d. S. et D° Dumont s'oblige solidairement entreux sous les renonciations aux bénéfices de droit de les payer en espèces ayant cours ou en assignats au d. S. Clodion en sa demeure savoir : Deux mille livres aussitôt après le sceau des Lettres de ratiffication dont il est parlé dans le contrat de vente passé à l'instant si elles sont scellées sans oppositions autres que celles qui auraient pour cause la vente Emphiteotique de Trois cent livres due sur la d. Maison ou après la main levée et Radiation des autres oppositions

s'il s'en trouve, Trois cents livres le premier avril prochain et quinze cent livres le premier Juillet mil sept cent quatre vingt onze.

Dans le sallon six rideaux de taffetas cramoisi avec leurs tringles et anneaux, un poële de fayance et ses tuyaux.

Et pour faciliter aud. S. Clodion la rentrée de ces deux dernieres sommes les d. S. et D⁰ Dumont lui remettront aussitôt après le sceau des d. lettres de ratification si elles sont scéllées sans oppositions autre que celles cy dessus prevues, ou après la radiation des d. oppositions, deux billets par eux souscrits à l'ordre du d. S. Clodion l'un de la d. somme de trois cent livres payables le premier avril prochain et l'autre de quinze cent livres payable le premier juillet aussi prochain.

Il est convenu que les d. lettres de Ratification seront obtenues au plus tard dans le délai de trois mois à compter de ce jour passé le quel délai si les d. lettres ne sont point obtenues les d. S. et D⁰ Dumont effectueront les payemens et remise des billets cy dessus annoncés sans pouvoir se prévalloir du deffaut d'obtention des d. lettres pour retarder les d. payemens et remise des billets.

S'il survenoit des surenchères de la part des créanciers du S. Clodion lors que les D. S. et D⁰ Dumont obtiendront les d. lettres de Ratiffication et que ces derniers fussent obligés de couvrir la surenchère lexedant des soixante dix mille livres prix principal porté dans le contrat de vente se prendra d'abord sur la d. somme de Trois mille huit cent livres restant à payer des huit mille livres cy dessus portées et au surplus le d. S. Clodion s'oblige d'acquitter garantir et indemniser les d. S. et D⁰ Dumont de l'effet des d. surenchères et de toutes oppositions qui se trouvent formées aud. lettres autres que celles cy dessus mentionnées.

Reconnoissent les d. S. et D⁰ Dumont qu'aux termes de leur première convention avec le d. S. Clodion et au moyen de ce qu'ils sont en jouissance de la d. maison depuis le premier juillet dernier ils doivent au d. S. Clodion les intérêts sur le pied du denier vingt sans retenue d'aucune opposition à compter du d. jour premier juillet dernier de soixante dix mille livres prix porté dans le contrat de vente de la d. maison, lesquels avec ceux qui échoirront jusqu'au premier janvier prochain montent à dix sept cent cinquante livres sur laquelle somme le d. S. Clodion reconnoit avoir reçu des S. et D⁰ Dumont celle de trois cent soixante quinze livres dont quittance et les Treize cent soixante quinze livres restant seront payées au jour premier janvier prochain par les d. S. et D⁰ Dumont qui s'y obligent sous la d. solidité au d. S. Clodion en sa demeure et en espèces ou assignats.

Il est convenu que les *cinq bloques de marbre appartenant à M. Clodion* qui se trouvent encore dans la cour de la maison y resteront jus-

qu'au premier Juillet prochain et en attendant le d. S. Clodion s'oblige de les faire placer à ses frais de droite et de gauche contre le mur de la cour de manière qu'ils gênent le moins possible les d. S. et D⁰ Dumont.

De sa part le d. S. Clodion reconnoit que conformément à la Convention cy devant faitte entre lui et les d. S. et D⁰ Dumont relativement à la vente de la d. maison les rachat des Cens et droits Seigneuriaux qui étoient dus sur le terrein sur lequel la d. maison est construite a été fait par lui des deniers des d. S. et D⁰ Dumont, moyennant deux mille vingt une livres six sols huit deniers et attendu que ce rachat a été fait pour le profit et à la requisition des d. S. et D⁰ Dumont ces derniers n'entendent rien repêter à cet égard contre led. S. Clodion si ce n'est dans le cas ou ils seraient evincés de la maison par le fait des surenchères qui surviendroient aux d. lettres de Ratiffication ou autres causes dont le d. S. Clodion a garanti les d. S. et D⁰ Dumont par le contrat de vente.

Observent les parties que depuis que la vente la d. maison a été arrêtée entr'elles les d. S. et D⁰ Dumont ont élevé à leurs frais de quatre étage le batiment sur le devant de la d. maison qui n'étoit que commencé est élevé de vingt sept pieds, depuis que les d. S. et D⁰ Dumont ont fait faire à leurs frais des caves sous le batiment de devant c'est pourquoi en cas d'éviction le d. S. Clodion s'oblige d'acquitter garantir et indemniser les d. S. et D⁰ Dumont du montant des d. constructions.

Fait double entre les soussignés à Paris le neuf Décembre mil sept cent quatre vingt dix.

Rayé sur ces présentes dix mots nuls.

§ 6

Troisième pièce, cote sept.

Je promets et m'oblige envers Monsieur Clodion sculpteur du Roy, de lui faire à façon ou main d'œuvres les ouvrages nécessaires pour la construction d'un petit corps de logis qu'il fait batir au fond du jardin de

la maison Chaussée d'Antin, savoir tous les murs tant en fondation qu'en Elévation toisés tant plein que vide et de toutes épaisseurs à raison de trois livres dix sols la toise superficielle; les Ravallement compris à part avec les Légers ouvrages et reduits les enduits dedans ou dehors au quart sans distinguer les Ravallemens, les crepis au sixième, les légers ouvrages à raison de cinquante cinq sols la toise superficielle toisés et réduits aux uz et coutumes de Paris, le tout sans aucune espèces de plus valuer et sous telle dénomination que ce soit, ni aucun sellement à repetter. Pour plancher, cloison, escaliers, combles, portes ou croisez à cause des vuides allouës comme plein, et pour raison des quels ouvrages je promets fournir comme étant compris dans les prix cy dessus, tous les outils, équipages, cordages et ustancils nécessaire, à l'exception des planches le seaux que M. Clodion me fournira et que je lui rendrai par compte tels qu'il me les aura fournis, Enfin des ouvrages. je fournirai à cette époque mon mémoire qui sera vérifié et réglé par Monsieur de Besse architecte Juré expert auquel je donne tout pouvoir et consentement; pour ce fait double à Paris ce 19 mars 1777.

§ 7
BRONGNIART A CLODION AU SUJET D'UN PIÉDESTAL.

M. Clodion sculpteur à la Sorbonne.

Sèvres, le 9 messidor an XI.

Manufacture Nationale
de Porcelaine de Sèvres.

Brongniart à l'honneur de saluer Monsieur Clodion et de le prier de remettre soigneusement au porteur le modèle du pied destal de la colonne et de lui faire savoir quand il pourra envoyer chercher l'autre modèle démonté et le moule de platre.

Mémoire de maçonnerie faits pour façon dans un bâtiment appartenont à Monsieur Claudion Sculpteur du Roy, size à la Chaussée d'Antin les dits Ouvrages faits et finy au mois de Juin 1777 par Dufour entrepreneur. Premièrement, Au corps du fond.

— 93 —

La teste de la cheminée a un tuyau adossé au mur mitoyen à gauche en entrant, etc.

§ 8

LETTRE DE LE BRUN, MARCHAND DE TABLEAUX.

A Monsieur, Monsieur Clodion Sculpteur, rue de Sorbonne n° 11 Paris.

Paris, le 15 décembre 1809.

M.

Votre goût éclairé pour les Arts, le vif intérêt que vous leur portez, me fait espérer que vous voudrez bien me faire la grace de venir voir une très belle collection de Tableaux des différentes Ecoles, que j'ai réunis dans le cours de mes Voyages en 1807 et 1808. Elle sera exposée à vos regards, et à ceux des personnes qui vous accompagneront, tous les jours de la semaine, depuis dix heures jusqu'à trois, excepté les dimanches et les fêtes, qui seront réservés pour le public.

Je suis avec respect, Votre très humble et très obéissant serviteur.

LE BRUN.

L'exposition est dans ma maison, rue du Gros Chenet n° 4. On y trouvera : 1° une explication abrégée des Tableaux ; 2° une notice biographique des Maîtres en deux volumes grand in-8°, ornés de 179 planches gravées au trait, dont le prix est de 30 francs papier ordinaire et de 40 francs papier vélin.

XIII

TOMBEAU D'UN OISEAU (TERRE CUITE), COLLECTION DU DOCTEUR MOLLOY.

Nous lisons dans *l'Art pour tous*. « Nous devons à un collectionneur distingué, le docteur Molloy, de pouvoir montrer à nos lecteurs une œuvre d'un caractère tout particulier et qui peint bien le goût et les mœurs du XVIII° siècle. Tout le monde connaît l'histoire assez peu édifiante de Mme du Barry, mais on ignore sans doute l'affection peu commune qu'elle porta à un oiseau dont la fin fut des plus dramatiques. La catastrophe en question eut lieu au Château de Lussay, chez le Comte de Lauraguais, où Mme du Barry était allée passer quelques semaines. Le petit être qui lui était particulièrement cher et dont elle ne pouvait guère se séparer, mourait là de mort violente et se brisait la tête contre les vitres d'une fenêtre. La comtesse pleura son oiseau favori et voulut lui élever le tombeau que nous reproduisons : Quelque Dorat

du temps composa et traça en son honneur l'épitaphe poétique que l'on y peut lire.

« Nous ignorons le nom de l'artiste qui modela le petit monument, d'un goût à la fois sévère et touchant, où l'on peut voir l'oiseau favori représenté sous un triple aspect : d'abord fuyant sa cage, le flambeau de la liberté dans les pattes, le bec brisé ; ensuite couché et privé de la vie, et en dernier lieu, à l'état de squelette recouvert d'un suaire et tenant la clef de l'éternité. — Un sablier muni d'ailes a trouvé place au milieu de toutes ces allégories funèbres. »

Nous pouvons désormais affirmer que l'auteur de ce petit mausolée (actuellement au Musée de Cluny) est notre sculpteur Clodion, ayant retrouvé dans l'inventaire dressé à la mort de cet artiste, et publié par M. Guiffrey, dans sa remarquable étude sur le sculpteur Clodion (*Gazette des Beaux-Arts*, mai 1893, p. 414) la mention suivante : Un petit mausolée d'un serin, en terre cuite, 3 francs.

XIV

MAISON DEMANGE-CRÉMEL, 22, RUE SAINT-DIZIER, A NANCY.

Journal de la Société d'Archéologique lorraine, p. 224. 1880.

Clodion. Inscriptions à Nancy.

« A propos des inscriptions qui se voient à Nancy, notre honorable confrère M. Morey, architecte de la ville, nous communique la note ci-après :

« La maison sise rue Saint-Dizier n° 22, attire les regards par la fermeté de son architecture et ses belles proportions ; elle est encore ornée de charmants bas-reliefs du célèbre sculpteur lorrain Clodion. fig. 8 Malheureusement par suite de sa nouvelle destination, le principal sujet a dû faire place à une enseigne, mais il a été conservé et placé dans le fond du magasin.

« Tous les bas-reliefs, trophées, etc., ont rapport au commerce et à la fabrication du fer, sujets parfaitement appropriés à sa première destination de magasin servant à la vente de ces produits, comme nous l'indique l'inscription suivante, qui nous fait connaître le nom du propriétaire qui fit bâtir cette maison, et qu'on sait avoir été marchand de fer :

HOC
SANCTI ROCHI TEMPLI
TABERNACULUM ERAT
IN RUINAS
EDIFICABITUR AEDES

BAS-RELIEF DE CLODION
CHATEAU DE SAINT-CLOUD
(Fragments actuellement dans l'atelier du sculpteur Jouclier, à Paris.)

HANC PRIMAM
POSUERUNT
PETRAM LEOP*us* FABERT
JUNIOR CONJUX QUE
M*ai* J*na* LUD S*na* FRANÇOIS
ANNO MDCCLXXXXIII
DIE... JULII
R. H.
N. S. T.

« Cette inscription est gravée sur une plaque de marbre scellée dans le mur d'une cave de la maison. La maison en retour sur la rue Saint-Jean n° 22 est encore ornée de quantité de bas-reliefs et d'ornements divers, de la *main de Clodion*. »

*A Mademoiselle Le Jeune, che M*r *Clodion, à la Sorbone,*
1*e* *Escalier n° 11, Paris*

Ce dimanche 9 vendémiaire.

J'ai reçu Vottre Lettre datté du Jeudi qui maprend que La Santé de mon augustine vat Bien je lui recomande sur toute de ne pas faire d'imprudence tant pour la nouriture que pour les démengaisont qui vont lui prendre au visage autant de boutons quelle Ecorcherat autant de marque qu'il lui resteront; je prévoit ne pouvoir être de Retour à Paris que de Lundi en huite qui je croist est le dix sept Vendemair, jespere que cela irat toujours de mieux en mieux, et vous embrase comme je vous aime.

CLODION.

Pour ma chere Augustine elle say comme je l'aime et quelle plaisir jauroit à L'embraser à mon arrivée.

Extrait des registres de l'Église Paroissiale de Sainte-Marie-
Madelaine de la Ville-l'Évêque, à Paris.

L'an mil sept cent quatre vingt, le premier Décembre par Nous sousigné Prêtre de Cette P*sse* a été baptisée Marie Augustine, née d'hyer, filla naturelle de Parents Inconnus, présentée par Mad*e* Saris M*me* sage-femme, dem*t* rue Gaillon, p*sse* s*t* Roch. Le parrein, Jean Juste Joseph Deshayes, fils mineur de Charles Deshayes, bourgeois de Paris et d'Anne Coulon son épouse, dem*t* rue de la Ville L'Évêque de cette p*sse*. La marraine Marie Augustine Burgon, epouse de Jean Claude Gibotel, bourgeois de Paris, dem*t* rue de Surenne en cette paroisse. Le parrein seul a déclaré savoir signer ainsy que la sage femme, le père absent.

Collationné à l'original et certifié véritable par Nous soussigné, Prêtre, Licencié es Loix de la Faculté de Paris, et premier Vicaire de ladite Paroisse. A Paris, le 4 du mois d'Octobre 1784.

<div style="text-align:right">LERÉGARD.</div>

M. Cuvillier,

MONSIEUR LE COMTE,

<div style="text-align:right">10 may 1876.</div>

J'ay eu l'honneur de passer à votre hôtel, pour vous présenter mon respect, et vous communiquer le compte des frais des quatre Blocs de marbre que vous avec acceptés; je le joint icy pour que vous en preniez connaissance et que vous ayez la bonté de donner vos ordres pour faire examiner et marquer ces quatre Blocs, afin que par équivoque ils ne soient pas changés; ils sont déposés sur le port aux marbres du Roy.

J'ay l'honneur de vous faire part aussi que les trois autres Blocs de marbre statuaire que vous avez de même acceptés, sont partis pour Rouen; ils cubent 118 pieds 2 pouces, à raison de 18 livres le pied cube rendus à Marseille, fait la somme de 2125 liv. 12 d. que je dois rembourser. Comme vous avez eu la bonté de me marquer que lorsque j'aurois quelques remboursement à faire au marchand, vous voudriez bien donner des ordres pour m'en faciliter les moyens, et que je reçois aujourd'huy une lettre d'avis du marchand qui me fais savoir qu'il a tiré sur moy une lettre de change de cent Pistolles, ce qui est à peu près la moitié de la somme qui lui est dûe sur les trois blocs, vous m'obligerés beaucoup, monsieur le Comte, si vous voulez bien donner des ordres pour me procurer des fonds pour faire ce remboursement, ainsi que pour solde des premiers Blocs qui est de 1134 dus à M^{rs} Rey de Marseille et Georges Freret de Rouen, qui me sollicitent pour le remboursement de leur avances.

Je suis avec respect, monsieur le Comte,

<div style="text-align:center">Votre très humble et très obéissant serviteur,</div>

<div style="text-align:right">CLODION.</div>

Paris le 10 may 1776.

<div style="text-align:right">V^{lles} (1) 14 may 1776.</div>

(1) Versailles,

J'écris ce jour Monsieur, à M. Darcy, controlleur des marbres, de se concerter avec vous pour la réception des 4 Blocs et le préviens qu'il aura la même opération à faire pour les trois Blocs que vous attendez encore : vous trouverez avec cette lettre une ordonnance pour toucher à la caisse 1200 livres qui vous mettront en état d'acquitter la traite faiste sur vous, et sous peu de tems je pourvoirai au surplus de la dépense des quatre Blocs qui vont être reçus.

Je suis, Monsieur, votre etc...

Texte détérioré — reliure défectueuse

NF Z 43-120-11

Contraste insuffisant

NF Z 43-120-14

www.ingramcontent.com/pod-product-compliance
Lightning Source LLC
Chambersburg PA
CBHW071554220526
45469CB00003B/1010